色鉛筆的
全新加分技法

為什麼總是無法畫得漂亮、逼真呢？
就讓作者來指點出你的一步之差所在吧！

河合瞳 著

色鉛筆畫與鉛筆畫

剛開始是以鉛筆做為開端。因為想要描繪細密畫（miniature），因此使用了5H到4B左右的鉛筆來描繪。鉛筆畫可用深淺來呈現出明暗，另外，顏色的深淺也是用鉛筆的深淺來呈現，即使是色彩單調的世界我也非常喜歡。但是過了一陣子後，因為不滿足於鉛筆的黑畫不出漆黑感（想更接近純黑色……），以及白色和淺色的區分問題，雖然想區分出這2者，但淺色的部分就變得跟灰色的感覺一樣了。

儘管還是有人主張「用鉛筆畫也可以呈現色彩搭配」，但在我看來，從物理學上來說是不可能實現的。

在苦惱想區別出不同的色調一陣子後，我決定開始試試看使用色鉛筆，而終於能畫出接近想要的黑色了，也在純白色的物體中加入灰色的陰影，讓整體呈現出白色的樣子。即使這是一連串學習並嘗試各種錯誤的開端，卻也是開始使用色鉛筆繪畫的第一步。

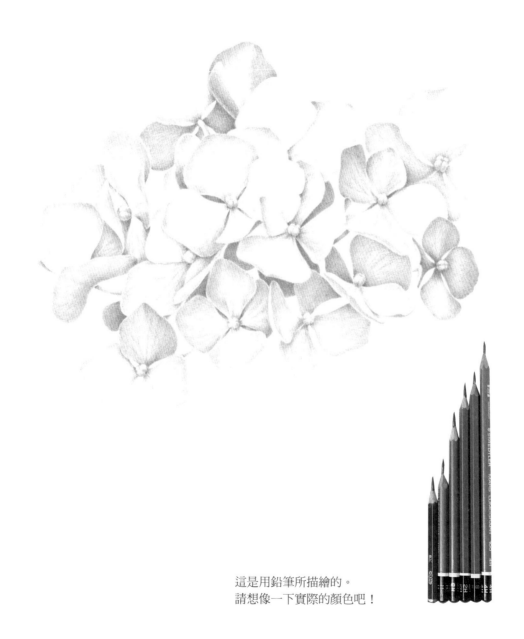

這是用鉛筆所描繪的。
請想像一下實際的顏色吧！

色鉛筆是就算塗得很深，也無法像鉛筆一樣輕鬆地就能讓顏色變暗。要讓顏色變深和讓顏色變暗是完全不同的問題。這正是色鉛筆困難的地方。也就是各種色調的暗處要如何塗繪，要怎麼（使用哪種顏色）製造暗處的顏色。色鉛筆的特性是，先畫出暗色會較好下手。因此並不是先塗繪上主色調的顏色後再畫入陰影，而是要先用暗色畫出陰影，來呈現出立體感，之後才加入配色。這樣的畫法也多多少少是需要一些勇氣的。

有人會因為一旦有了「顏色」，就會分不清「明暗」。也許正因為是有顏色，所以要區分「明暗」和「深淺」會變得更加困難。生活在五彩繽紛的世界中，我們對於顏色和明暗是否都各自有不同認知呢……。

在本書，會先去掉「顏色」，來思考白色。藉由尋找並畫出白色部分的陰影，從練習找出暗處開始，之後再來練習非白色部分的彩色應用。

色鉛筆繪畫就是既可畫出「明暗」，也可畫出「顏色」。

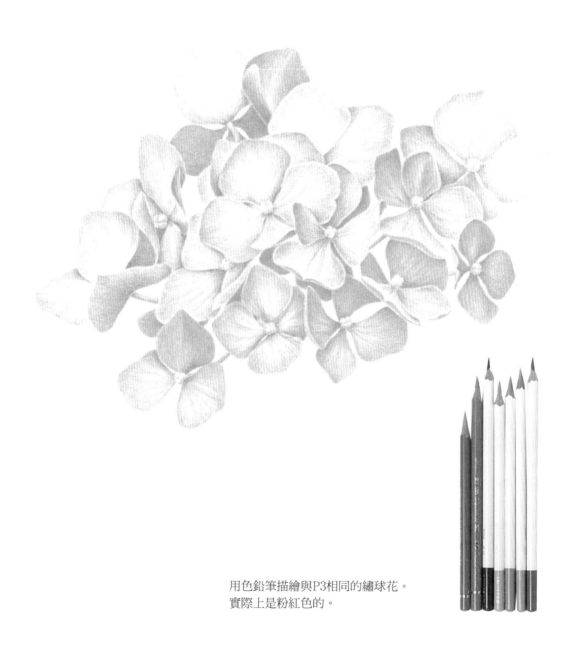

用色鉛筆描繪與P3相同的繡球花。
實際上是粉紅色的。

Contents

第2章(P53～94)的使用方法

在本書的第2章中，為了讓色鉛筆畫更忠於原貌，而將學生的作品(before)，和河合老師修正美化後(after)的作品做比較，並以淺顯易懂的方式來告訴讀者必須注意哪些事項、該怎麼做修正等等。接著介紹第2章內容的閱讀方法。

1 在收到眾多學生色鉛筆畫的苦惱和問題當中，特別列舉出經常出現的主題。

2 刊載原本學生畫的色鉛筆畫。

4 根據適當性及不同作品，並為了讓補充建議的部分更容易明白，而加上「注意這裡！！」的標示。

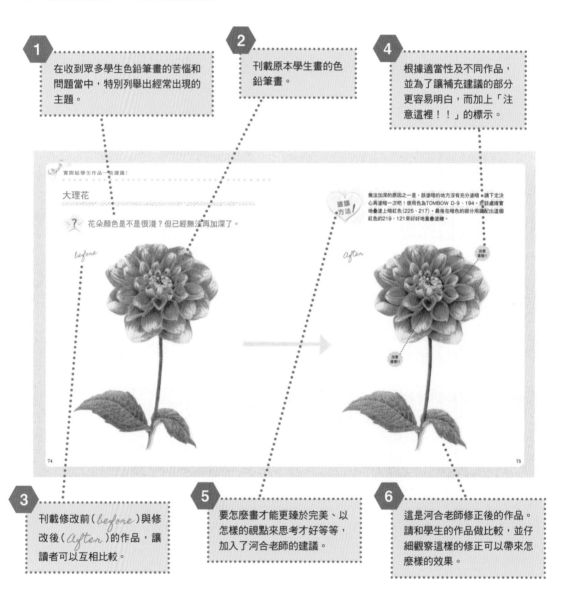

3 刊載修改前(*before*)與修改後(*after*)的作品，讓讀者可以互相比較。

5 要怎麼畫才能更臻於完美、以怎樣的視點來思考才好等等，加入了河合老師的建議。

6 這是河合老師修正後的作品。請和學生的作品做比較，並仔細觀察這樣的修正可以帶來怎麼樣的效果。

第**1**章
色鉛筆的
基本知識

在開始色鉛筆畫之前…

這裡介紹給開始要作畫的人，所必須準備的物品。
接下來就請從色鉛筆的握筆方式、塗繪方法、疊塗及
打草稿的方法等基礎，來掌握學習吧！

1

色鉛筆圖畫的道具

雖然最少只需色鉛筆、畫紙，還有橡皮擦就夠了，
但為了在看完本書後也可以盡情且漂亮地塗繪，請
準備好以下物品。

1.色鉛筆

歷史較悠久的是油性的色鉛筆。照片上是
Faber-Castell公司（德國）製的「藝術家級油
性色鉛筆120色」。一般色鉛筆課程是使用60
色的。因為也考慮了耐光性，是很合適的畫
材。市面上也有單枝販售。

2.肯特紙

實際著色塗繪時使用。因為表面平滑，即使細
微部分也能畫得很漂亮。要避免選擇表面太過
光滑的種類。

3.描圖紙

為轉印用紙。將本書的圖形、照片或將自己素
描本上描繪的東西，轉印到肯特紙上時使用。
薄一點的會比較好用。轉印花紋的圖形時，選
用右側有小方格的描圖紙會比較方便。

4.較硬的鉛筆

從2H～4H之間，請選擇適合自己筆壓的鉛
筆（下筆力道強的選擇較硬的筆）。B的數字越
高鉛筆越軟，容易弄髒紙面，請避免使用。

5.自動鉛筆

在素描本描繪時使用。使用HB的鉛筆當然也
沒問題，但用自動鉛筆的話就不需要花時間削
鉛筆，會比較輕鬆。

6.鉛筆延長桿

當鉛筆或色鉛筆變短而不好握時使用。

7.橡皮擦

在描繪或以色鉛筆塗繪時都會使用到。請選用
清潔力強且不易傷害紙張的款式。

8.軟橡皮擦

分出需要的份量並且充分揉捏後，輕輕地按壓
要擦去的部分。可用來淡化轉印底稿的線條，
或稍微拭去一點顏色。

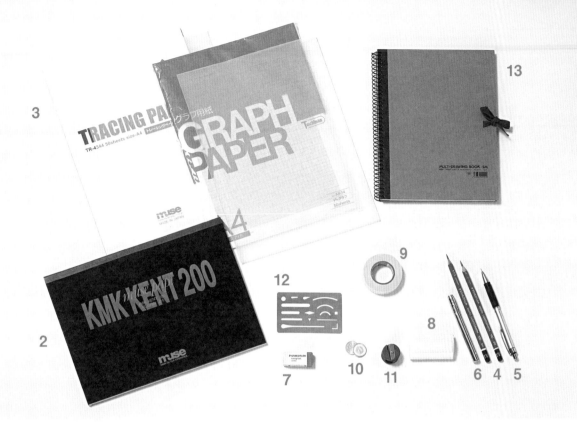

9.紙膠帶

用來固定描圖紙，其黏性較低。

10. 1円日幣

將描圖紙的底稿轉印到肯特紙時使用。若沒有1円日幣時，請選擇邊緣平滑無溝紋的代幣來代替。

11.削鉛筆器

在削鉛筆或色鉛筆時使用。若是擅長用刀片削鉛筆的人，也可以使用刀片。

12.消字板

用於想要擦掉細微的部分或畫超出來的地方時使用。

13.素描本

用來專門畫底稿時的素描本。

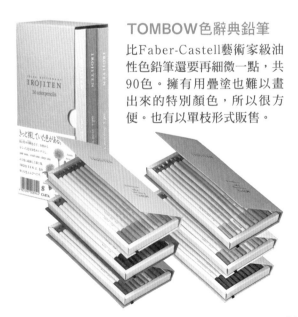

TOMBOW色辭典鉛筆

比Faber-Castell藝術家級油性色鉛筆還要再細微一點，共90色。擁有用疊塗也難以畫出來的特別顏色，所以很方便。也有以單枝形式販售。

畫紙的挑選方法

相信應該有不少人喜歡在各式各樣的紙張上作畫。

如果畫起來無可挑剔的話，應該就可以算是好畫的畫紙了吧！

在試畫之後覺得好上色的紙，

或是用橡皮擦擦過後表面也不會粗糙的就是好畫的紙。

相反地，塗了顏色後還是很淡、不好疊色、

表面太過平滑而會殘留很多色鉛筆(芯)的筆屑、筆尖畫出去時不平順，

用橡皮擦擦過後表面會浮現紙屑……等等都是屬於難畫的紙。

請選擇好畫的紙張，放輕鬆地作畫吧！

肯特紙

雖然我一直以來都是使用P11的
KMK肯特紙，但B5尺寸的紙張特
別容易混入黑色的微小顆粒，所以
在描繪白色或是淺色主題時很讓
人在意。後來使用了右邊這2種紙
張，就幾乎不會混入黑色的微小顆
粒，已經可以算是不錯的質地。左
邊的Silver Hill Kent比較沒有什
麼支撐力，所以當使用大尺寸的紙
作畫的話，拿取時要十分小心。

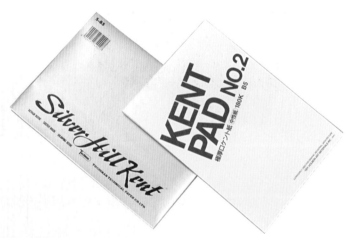

描圖紙

在要描繪照片時，如果用一般
的描圖紙(圖片右側)會看不太
清楚，相信應該有很多人都有
需要反覆確認的經驗。

而左側的描圖紙，因為可以清
楚地透過照片來描繪，所以畫
起來比較輕鬆。請選擇較透明
清晰的描圖紙。

製作色卡

大家是看著色鉛筆的筆桿色標來選顏色嗎？

色鉛筆的話，筆桿的顏色和實際塗繪出來的顏色會有誤差的狀況並不少。

為了能了解正確的顏色，請大家來製作色卡吧！

雖然在色鉛筆中可能也有附上印好的色卡以供參考，

但印刷色畢竟還是會跟實際的顏色有所不同。

以下是用Faber-Castell 60色的色鉛筆製作的色卡。

101	102	104	205	105	107
108	109	111	115	121	219
126	217	225	142	124	133
129	125	136	249	141	157
247	151	120	140	110	149
246	153	156	158	264	163
171	112	267	173	165	168
174	194	131	191	190	188
187	184	185	180	176	283
177	274	271	231	233	199

色鉛筆的握筆方式及運筆方法

基本上使用和寫字時相同的握法比較不會感到疲勞，
不過還是有需要用到其它握法的時候，所以來練習看看吧！

一般握筆方式

色鉛筆也是鉛筆的一種，請照著平常寫字時的樣子來輕鬆地握筆吧！

放輕力道並且
朝同一個方向畫。

來回塗繪。

注意

來回塗繪時沒有連接起來的話，就會出現顏色較深的節。因此需要特別注意。

豎起色鉛筆

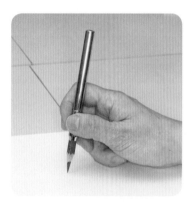

藉由豎起色鉛筆的方式，可以畫出細線或是細微的小地方。
為了能漂亮地畫出形狀的邊緣，請使用這樣的握法吧！

畫出細線。

畫出形狀。並不是只畫出輪廓線。

將細部塗滿顏色。

平拿色鉛筆

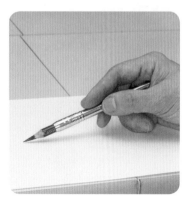

要平均地塗繪大範圍的面積時，就使用如左圖的方式來平拿色鉛筆。

往同方向塗繪。

反覆塗繪。

放輕力道來均勻塗色

屬於硬筆的色鉛筆，和一般筆不同，因為手的力道會直接傳到畫紙上，所以是非常注重下筆力道的畫材。首先要放輕力道，練習能自由操縱塗色的範圍和方向吧！若只是任憑力道塗繪的話，是無法順利畫下去的。

錯誤的塗法

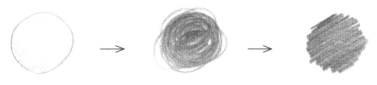

畫好框線後填滿顏色
試著學習不要依賴輪廓
線來塗繪。

繞圈畫
有用力塗繪和放鬆塗繪
的2種痕跡，造成整體
的顏色不均勻。

密集地亂塗
塗繪時過於用力。

放輕力道均勻地塗色

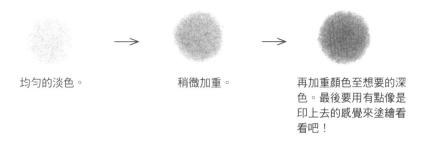

均勻的淡色。

稍微加重。

再加重顏色至想要的深
色。最後要用有點像是
印上去的感覺來塗繪看
看吧！

製作色卡時

158

首先均勻地將整體
塗上淡色。

再將半部好好地塗
上顏色。

最後再寫上顏色的
編號。

POINT

有時候顏色塗太淡的話，會無法和左右相近的顏色做區別。因此在約莫一半的地方好好地塗上顏色吧！這樣一來就可以看出各個顏色的差異，在找色時就會變得比較容易。

利用疊塗來創造顏色

像水彩的顏料可在調色盤上將顏色混合，然後用畫筆上色。但色鉛筆就不能像這樣「塗繪混合過的顏色」。而是在紙上「重疊塗繪」來製作顏色。雖然當使用的顏色變多時，就會變得很繁瑣，不過因為色鉛筆和顏料的特性不同，就不會有調配不出跟之前一樣的「混合色」的煩惱。也因為是斟酌疊塗出來的，所以有能夠再次重現同一種顏色的優點。

將187與184的顏色重疊

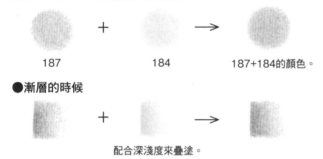

187　　　　　184　　　　　187+184的顏色。

●漸層的時候

配合深淺度來疊塗。

POINT

後來塗上的顏色若不以蓋掉原本顏色般地來塗繪的話，就不算是疊塗了。

相同的顏色依不同的深淺度，呈現出的顏色也會有所不同。

淺塗　　＋　　　→

稍深　　＋　　　→

更深　　＋　　　→

POINT

也有除了淺塗才能製作出來的顏色，因此請自由地斟酌塗色，來呈現各種顏色吧！

疊塗的順序

先塗深(暗)色　　　先塗淺(亮)色

先塗上187
再疊塗184的話就很好上色。

先塗上184
再疊塗187的話顏色就會不易重疊上去。

POINT

重疊顏色的基本條件是以塗繪深(暗)色為優先。在疊塗淺(亮)色前，要確實地將暗色部分塗暗。不過，若以淺色為主題、顏色不想畫太深時，也可先畫上淺色後再疊塗上暗色。

素描打稿

在看著物品要作畫時，首先要素描打稿。如果是從物品的頂端開始依序畫出樣子，會很難畫出形狀。所以請先用簡單的形狀來抓出物體的架構吧！畫變化多端的花朵時，無論如何都只要先描繪出花朵的部分！而不太有變化的莖或葉子之後再慢慢補畫就可以了。

素描剪春羅花朵

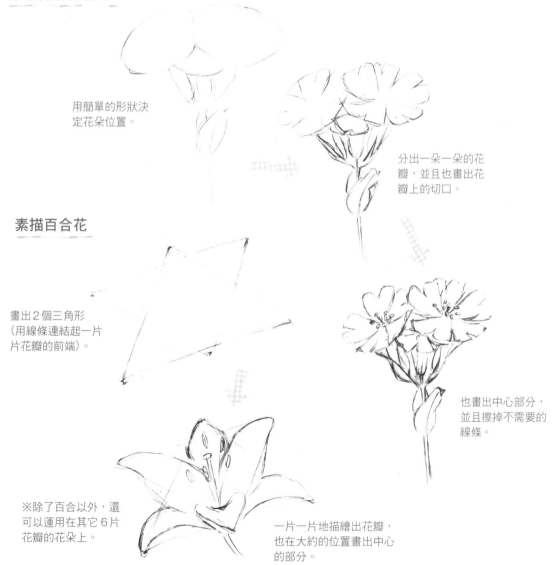

用簡單的形狀決定花朵位置。

分出一朵一朵的花瓣，並且也畫出花瓣上的切口。

素描百合花

畫出2個三角形（用線條連結起一片片花瓣的前端）。

也畫出中心部分，並且擦掉不需要的線條。

※除了百合以外，還可以運用在其它6片花瓣的花朵上。

一片一片地描繪出花瓣，也在大約的位置畫出中心的部分。

素描剪春羅花的莖與葉

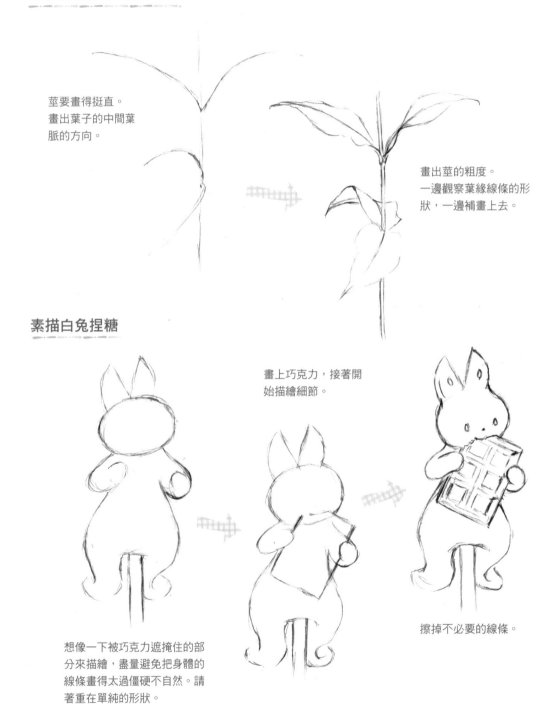

莖要畫得挺直。
畫出葉子的中間葉
脈的方向。

畫出莖的粗度。
一邊觀察葉緣線條的形
狀，一邊補畫上去。

素描白兔捏糖

畫上巧克力，接著開
始描繪細節。

想像一下被巧克力遮掩住的部
分來描繪，盡量避免把身體的
線條畫得太過僵硬不自然。請
著重在單純的形狀。

擦掉不必要的線條。

描圖轉印

在畫上數條鉛筆線的素描上塗繪出顏色，
是否能夠漂亮地完成作品呢……？
本來應該是要用色鉛筆直接開始作畫，
但這是需要一次就完成的勇氣。
因此，請區分出素描專用的畫紙和上色用的畫紙，
而在這之間，還需要有描圖的工作。
透過描圖轉印至畫紙上的線條，會成為之後上色的關鍵要素。

1 在素描本上完成素描。

2 放上描圖紙。

3 用紙膠帶大約固定2處。

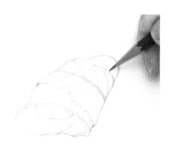

4 用3H的鉛筆來描圖。

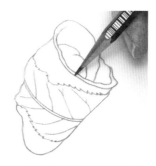

5 取下描圖紙，翻面後再照著線條小心地描繪。

6 將描圖紙翻回正面，用紙膠帶固定在肯特紙上，再用1円日幣摩擦轉印上去。

因光線出現的明暗

我們之所以可以看見物體，從物理上來說是因為有光線的關係。而光線是直行的。一旦有遮蔽物，光線便無法再前進，而這些光線無法到達的地方就會變暗。

在這裡假設有一顆如圓球般的物體吧！雖然太陽光與照明光多少會有些不同，但單純從正上方打光的話，球體底下就會產生圓形的影子。而從斜左上方打光的話，就會產生稍微往右邊延伸的橢圓形影子。如果再從略低的位置打光的話，影子便會變得更長。接著，在房間中可證明此現象的物體有好幾種，就是若從各個方向來打光的話，則會如同右圖所示，產生好幾個影子。如果好好地畫出影子，就可以知道光線的方向。

順帶一提，剛剛講到的是「影子」，影子可投影出遮蔽住光線的物體的形狀。在物體下方產生的為影子，遮蔽物的暗處則是「陰」。「陰」和「影」登場次數很高，請務必留意。

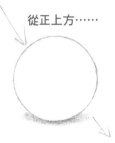

從正上方……

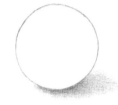

從斜左上方……

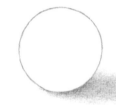

從位置略低的左斜上方…

從多個方向…

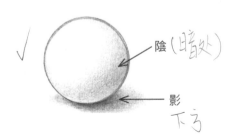

陰（暗處）

影

下弓

要在什麼樣的光線下作畫才好呢？

想在自然光底下作畫、覺得自然光底下作畫是最棒的，相信有這種想法的人非常多。雖然在日光射入的窗邊繪圖的身影，的確優雅得像是一幅畫，但是並不推薦於需要花費時間的色鉛筆畫。即使是在短暫的時間內，光線的方向也會一點一滴地變化。因為陰影也跟著變化，所以會限制繪圖的時間。

再說，在日光直射之下眼睛也會疲倦。最理想的是，無論何時都可以在相同條件下作畫——光照強度和方向都不會受時間或天候的影響。我自己是在日光不會直射入的北側的室內，利用身邊的照明設備來作畫。

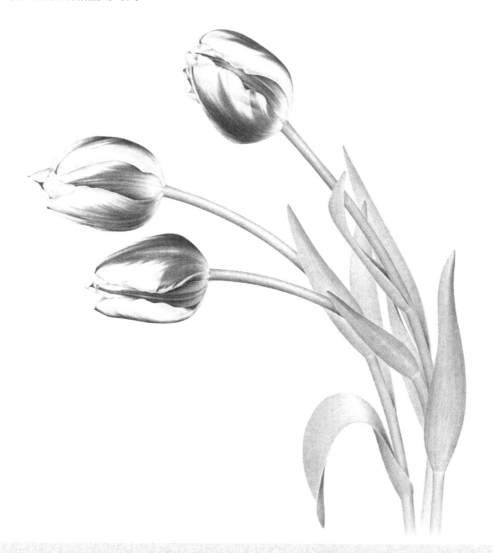

試著描繪白色的物體

在白紙上畫畫看白色的物體吧！請不要只在腦海中想像，
而是用身旁的白色物體——例如，杯子、雞蛋、箱子等等，
並實際放在白紙上看看會呈現什麼樣子呢？
只要照這個(看到的樣子)畫就可以了。
因此，若單純只塗上白色的話就太浪費了。

1. 尋找暗處～呈現立體感～

在白紙上放置的白色物體，會有許多陰影，而此陰影能讓白色物體更顯出立體感。只要捕捉
陰影便可呈現出立體感。在這裡，請留意在紙上出現的小小立體物——「浮雕花樣」，來找
找看暗處吧！

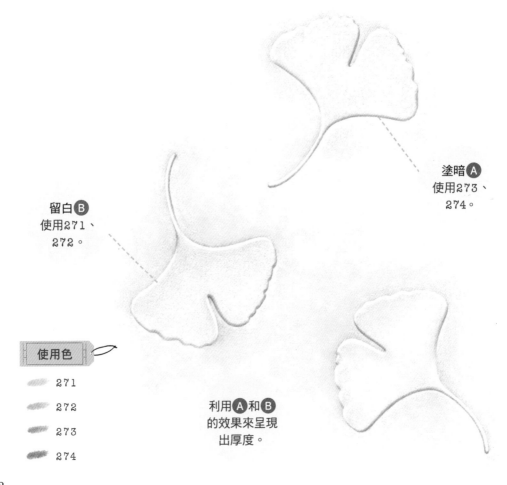

塗暗 **A**
使用273、
274。

留白 **B**
使用271、
272。

使用色

271
272
273
274

利用 **A** 和 **B**
的效果來呈現
出厚度。

22

描繪星星的浮雕花樣

描繪配置出大、中、小的星型，請設定光線約從上方偏左的位置打下來，來加上陰影。
並且好好觀察是從哪裡開始變暗、有多暗（陰影的暗度）吧！
如果能一起確認好白色的明亮處會更好。

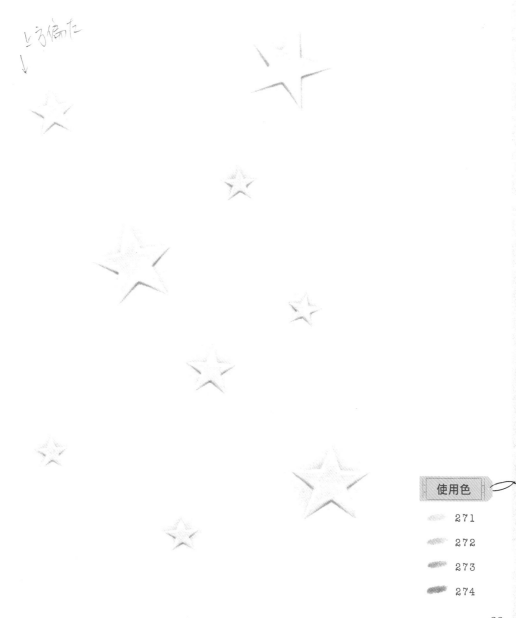

使用色

271
272
273
274

描繪愛心的浮雕花樣

//

跟星星一樣，配置出大、中、小的心型，並且加上小小的陰影。
雖然用手指觸摸表面當然是平坦的，不過可看出凹凸的樣子吧！像這樣，透過加上陰影，物
體看起來就會變得立體。也就是說，這會讓觀看的人有這是「立體」的錯覺。

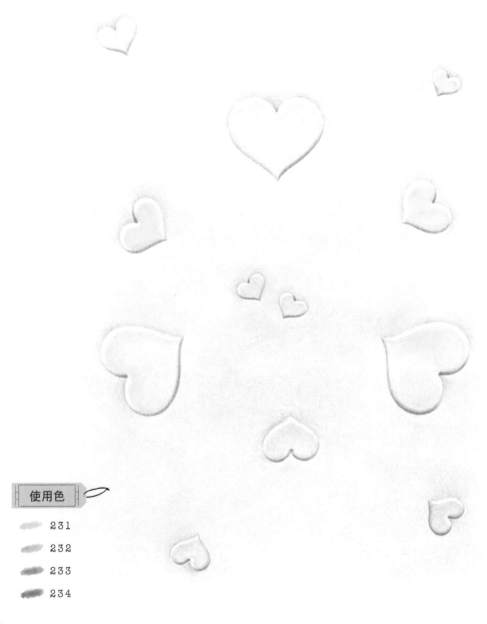

使用色

231
232
233
234

描繪白色折紙

觀察一下平面變成立體的過程吧！使用的是邊長7.5cm的正方形白色折紙。
要折成一個方形的小容器。請一邊折紙（或是想像折好的樣子），一邊好好觀察明暗的模樣
吧！不管哪個過程都沒關係，請試著畫畫看。

為了區別出底
部和紙張的顏
色，使用271
來塗繪。

使用271、
272。

使用273、
274。

使用色

271

272

273

274

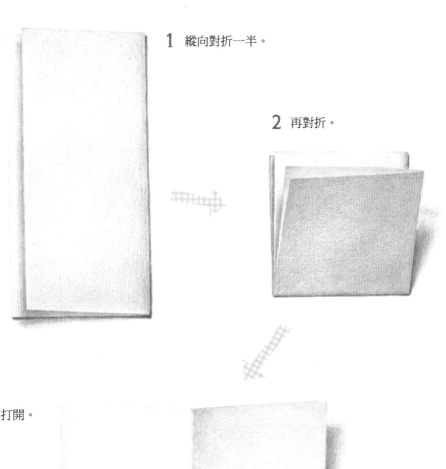

1 縱向對折一半。

2 再對折。

3 打開。

好好觀察折痕
處的陰影。

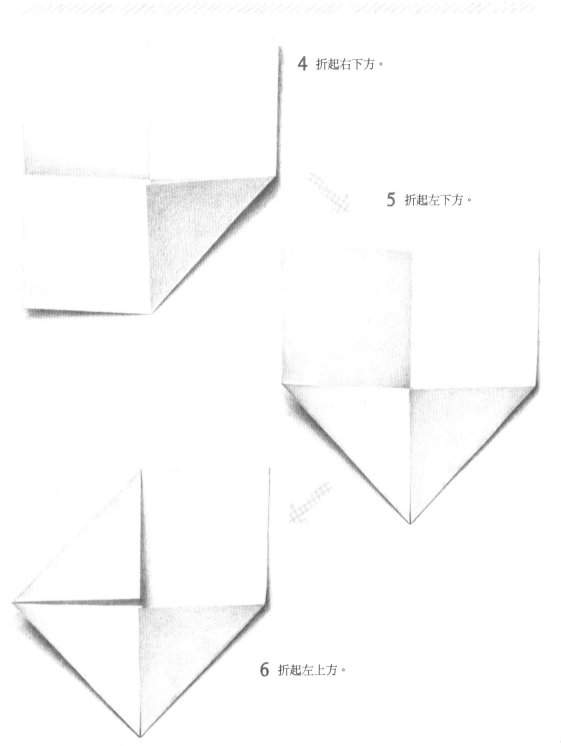

4 折起右下方。

5 折起左下方。

6 折起左上方。

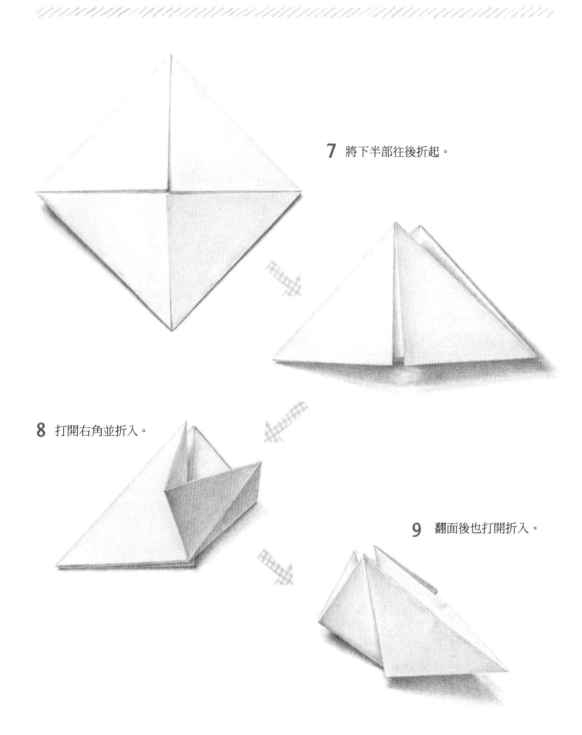

7 將下半部往後折起。

8 打開右角並折入。

9 翻面後也打開折入。

10

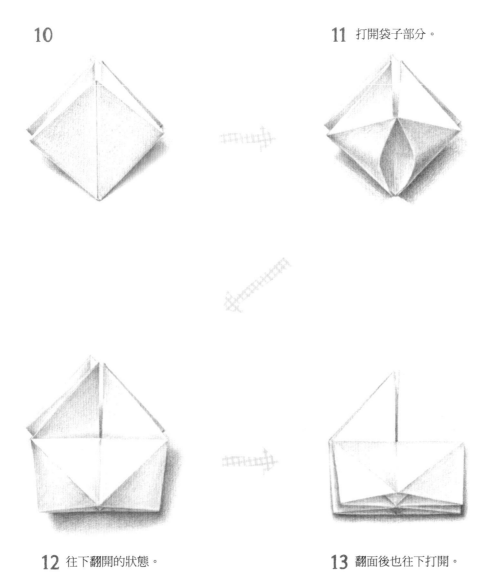

11 打開袋子部分。

12 往下翻開的狀態。

13 翻面後也往下打開。

14 將左邊那面往右翻
過去。

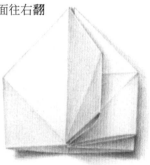

15 反面也是將左邊那面
往右翻。

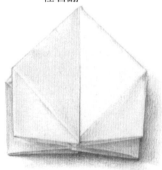

16 將左右兩邊對齊中間
的線折入。

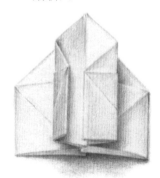

17

18 將上部往下折入。

19 反面也往下折。

20 最後再展開即完成！

2. 尋找亮處～呈現質感～

我們在前面已經了解到，藉由找出暗處並加上陰影，可以呈現出立體感。而在這裡，換來注意亮處吧！雖然看起來明亮的地方是因為有光線照射，但是根據物體表面狀態的不同，光線反射的作用也會有所差異。因此，透過如何畫入物體的光澤處，即能呈現出物體的素材感（質感）。那麼，請來練習看看如何畫入光澤處吧！

以下是陶瓷製的小兔子。

描繪陶瓷兔子

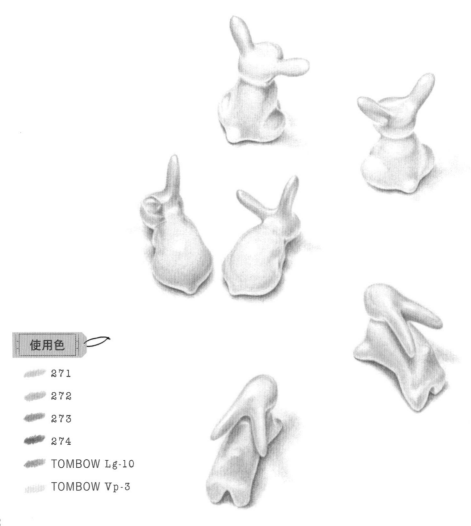

使用色

- 271
- 272
- 273
- 274
- TOMBOW Lg-10
- TOMBOW Vp-3

1. 呈現出素材的
質感

因為表面平滑，所以光照射到的部分不用塗滿，在這邊塗
上白色的話會更有效果。

2. 陰暗處的畫法

使用272、273、271來塗繪出陰暗處。暗灰處用
TOMBOW Lg-10來塗繪、光澤處外的亮灰處則疊塗上
TOMBOW Vp-3。這樣就可以做出帶點粉紅色的感覺。

3. 影子的畫法

下方的影子用274來塗繪。仔細觀察的話，與影子連接的
兔子會因為光線反射的關係，看起來稍微偏亮，所以注意
這裡的顏色不要塗得太深。

描繪 **魚形羊毛氈**

質感和P32的兔子截然不同的魚形羊毛氈。表面是柔軟而蓬鬆的。
看起來像有光澤處卻也找不到光澤處的感覺……。

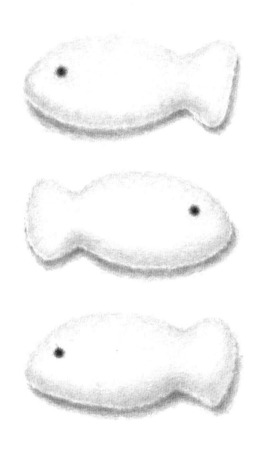

使用色

- 232
- 233
- 234
- 157
- 199
- TOMBOW D1-7
- TOMBOW P-19

1. 呈現出羊毛氈的素材感

從開始畫到結束,都要用平拿色鉛筆的方式,以筆芯的側面來上色。使用232並放輕力道來塗繪。輪廓部分以及明亮處的交界都要模糊地帶過。

2. 影子的畫法

用234塗繪下方的影子,要把魚形羊毛氈和影子之間的邊界畫得不明顯。

3. 眼睛

眼睛使用199(黑色)和157來塗繪,並且稍微畫出細部的纖維感。

4. 加上陰暗處

因為是帶點藍的白色,所以在用232、233上過顏色的地方疊塗上TOMBOW D1-7和TOMBOW P-19。

描繪 白色蝴蝶結

白色緞帶的蝴蝶結。因為帶有緞帶的光澤，能清楚地呈現出明暗。
請仔細觀察，畫出跟陶瓷不同的光澤感吧！

使用色

- 234
- 233
- 232
- 231
- 274
- 273
- 272
- 101（白）

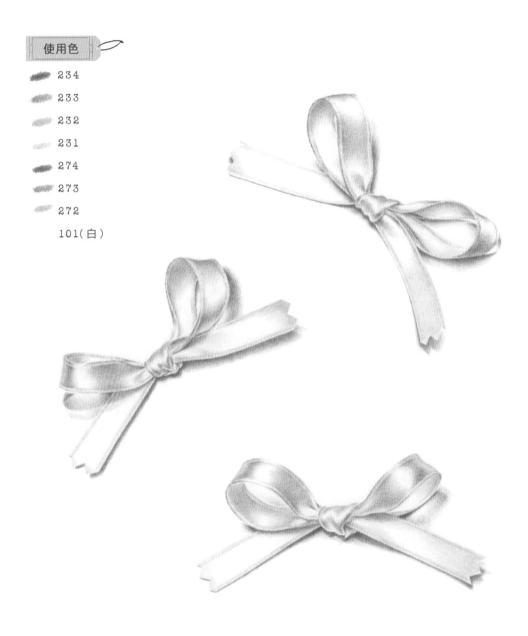

1. 蝴蝶結的光澤感

訣竅在於要確實地分出明暗。使用233
畫出陰影，更暗的地方用234、稍微亮
一點的地方則用232、231。白色明亮
的光澤處則先留白，最後再用白色好好
地塗繪。

2. 蝴蝶結的扭轉處

蝴蝶結的方向一旦改變，其明暗也會有
所變化。別因為「不知道變成怎麼樣」
就放棄，請仔細地好好觀察來描繪出暗
處吧！

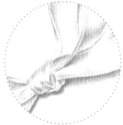

3. 打結處

明暗的差異非常細緻，不要只畫大概，
請豎起色鉛筆小範圍地描繪吧！

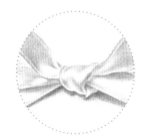

4. 下方的影子

為了表現出純白的感覺，
用冷灰色來畫蝴蝶結的陰
影。下方的影子則用暖灰
色(272、273、274)來
塗繪。

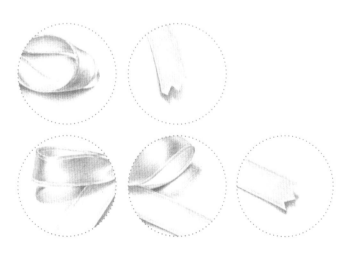

描繪汕頭刺繡手帕

以前(雖然是相當久之前)曾經待過的公司有派往香港的船舶，
因此常從同事那邊收到伴手禮……。
這是眾多的手帕當中我最喜歡的一個，可能是因為帶了點西洋的氛圍。
當初第一次看到做工這麼細緻的刺繡時，真心覺得「了不起！」

使用色

233
232
234
231
101(白)
274
271

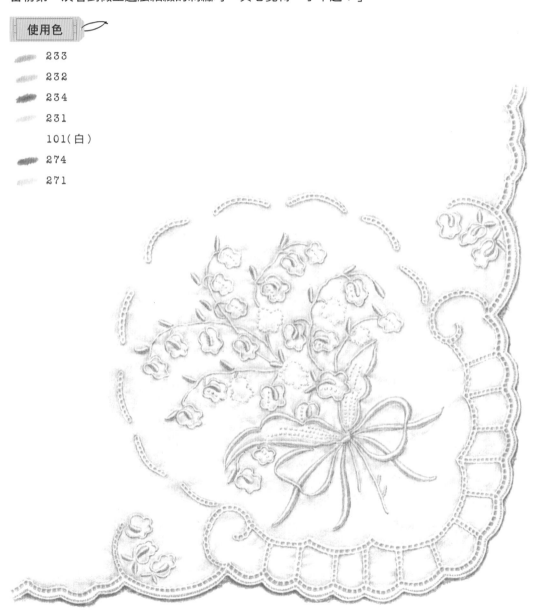

1. 刺繡隆起的部分

配合刺繡線的方向，用233、232呈現出陰影。特別暗的部分用234來強調。隆起的明亮處要留白，最後再填上白色。

2. 蕾絲的孔洞部分

像蕾絲一樣留有孔洞的部分，要用234呈現，以這一色的深淺來做出陰影吧！

3. 布的質感

用淺灰色(231)，輕輕地加上陰影表現出布的皺摺感。

4. 影子部分

用274畫出下方產生的陰影。若在花邊的部分保留一些白色來呈現出冒出來的線頭，看起來會更加寫實。

描繪日式捏糖

位於東京千駄木的「吉原捏糖」的人氣商品白兔捏糖。
從一般人無法忍受的高溫中取出一撮白糖，以高超的技術拉切所製成。
來畫畫看淘氣且活靈活現的白兔捏糖吧！

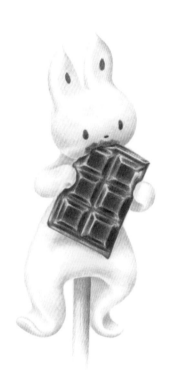

這裡是重點

1. 嘴角和巧克力

嘴角部分，用177和176來小範圍地上色，以呈現出兔子咬著巧克力的感覺。
巧克力部分也是用捏糖做的，使用顏色為177、176、175以及TOMBOW D-9，暗處要好好地呈現暗的感覺，而亮處則是要確實地留白。

2. 竹籤

不管使用什麼顏色，都要縱向地塗繪。先用274和178畫暗處，再用剩下的2色輕輕地疊塗上去，亮處也要輕輕地塗繪。

使用色

糖果	眼睛和耳朵
272	217
271	225
273	142
	121

竹籤	巧克力
274	177
178	176
182	175
TOMBOW Lg-2	TOMBOW D-9

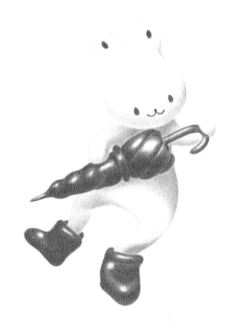

3. 白色糖果的質感

與陶器的質感類似。白色的光澤處
要確實地留白。光澤處之外的地方
要上色。首先用272畫出清楚的陰
影,特別暗的地方用273,稍亮一
點的地方則用271塗繪。留白的光
澤處則再好好地塗上白色。

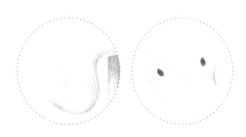

4. 雨傘與雨鞋

這也全都是用捏糖做出來的。為了
呈現出糖果的質感,光澤處要確實
留白。因為雨傘有扭轉的地方,所
以有很多光澤處,因此要特別注
意。首先用225、226畫出暗處,
接著依序疊塗上3個顏色(126、
219、124)來做出雨傘和雨鞋的
紅色,除了光澤處之外的地方都要
上色。

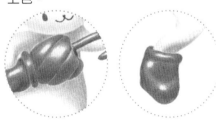

使用色

糖果	眼睛與耳朵
272	217
271	225
273	142
	121

雨傘	傘柄
226	177
126	176
225	283
219	TOMBOW D1-10
124	

3. 找出白色中的顏色

前面的陶瓷兔子及魚形羊毛氈，在完成步驟時疊塗上了灰色以外的顏色，這是為了使作品看起來更貼近真實。

在眾多顏色當中，即使是只能稱為「白色」的物品，若單獨挑出來觀察的話，會發現無法單純定義為「白色」的部分還不少。特別是在陰影的地方可以看得出來還藏有其它顏色，這也可以說是物體的特性，因此請找出這些細微的顏色，創造個性化的白色吧！

描繪玫瑰花圈

選擇將恆星花(preserved flowers)的玫瑰排列成圓形的花環。
描繪玫瑰花的重點在於，要把確實地畫出一層層花瓣的深淺陰影。

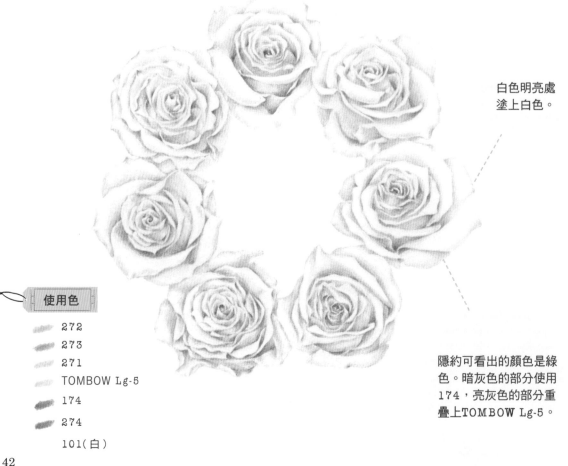

白色明亮處塗上白色。

使用色

272
273
271
TOMBOW Lg-5
174
274
101(白)

隱約可看出的顏色是綠色。暗灰色的部分使用174，亮灰色的部分重疊上TOMBOW Lg-5。

描繪 海芋

名為「Crystal Brush」的花，看起來像花的部分，事實上是「花苞」。重點是要漂亮地畫出跟著纖維產生的凹凸、邊緣的反折、重疊的捲起處。

邊緣反折的部分
重疊上淡粉紅色
（TOMBOW P-1
和Vp-1）。

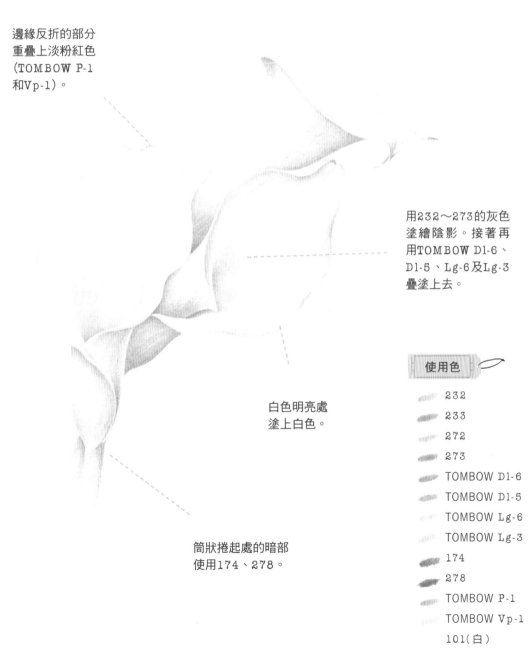

用232～273的灰色
塗繪陰影。接著再
用TOMBOW D1-6、
D1-5、Lg-6及Lg-3
疊塗上去。

白色明亮處
塗上白色。

筒狀捲起處的暗部
使用174、278。

使用色

232

233

272

273

TOMBOW D1-6

TOMBOW D1-5

TOMBOW Lg-6

TOMBOW Lg-3

174

278

TOMBOW P-1

TOMBOW Vp-1

101（白）

描繪仙客來

在盆栽中排列的仙客來看起來為純白色。但是……放在桌上看就成了淡紫色！
是個讓人強烈感覺無法單純定義為「白花」的花朵。

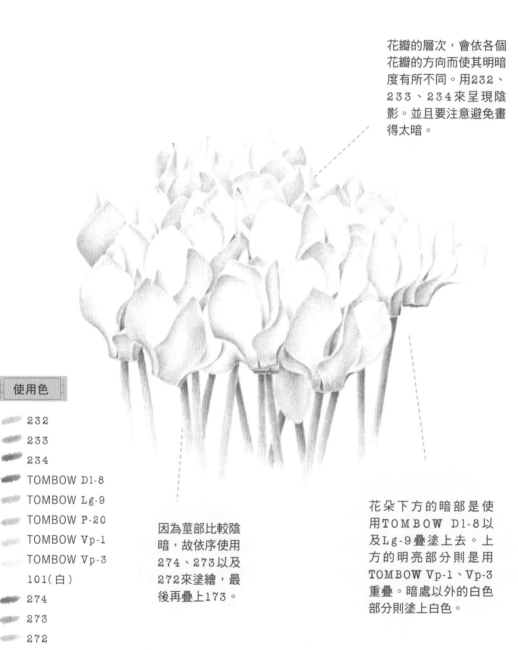

花瓣的層次，會依各個花瓣的方向而使其明暗度有所不同。用232、233、234來呈現陰影。並且要注意避免畫得太暗。

使用色

- 232
- 233
- 234
- TOMBOW D1-8
- TOMBOW Lg-9
- TOMBOW P-20
- TOMBOW Vp-1
- TOMBOW Vp-3
- 101（白）
- 274
- 273
- 272
- 173

因為莖部比較陰暗，故依序使用274、273以及272來塗繪，最後再疊上173。

花朵下方的暗部是使用TOMBOW D1-8以及Lg-9疊塗上去。上方的明亮部分則是用TOMBOW Vp-1、Vp-3重疊。暗處以外的白色部分則塗上白色。

描繪珍珠洋蔥

讓人覺得被稱為「珍珠」真是名副其實的小巧又潔白的洋蔥。
這是在超市蔬菜販賣處的真實蔬菜。來畫畫看小洋蔥吧！

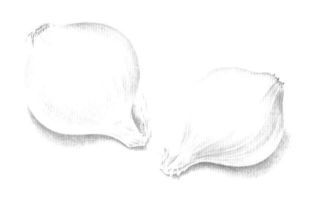

使用色
272
271
273
274
178
TOMBOW Lg-2
TOMBOW Lg-5
TOMBOW Lg-3
101(白)

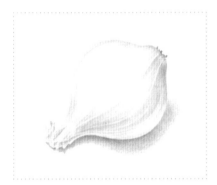

用272、271、273，並照著纖維的
方向來畫上陰影。觀察單個整體的明
暗來加上陰影吧！光澤處要留白。

在到目前為止塗繪過的地方，再使用
TOMBOW Lg-5和Lg-3重疊上去，
光澤處塗上白色。前端用178以及
TOMBOW Lg-2塗繪、根部則用274
和178來畫。

 重點整理

白色物體…塗上白色　（X）
　　　　　用灰色塗繪　（X）
　　　　　用灰色塗繪陰影　（O）
發現隱微的顏色時，就疊塗在塗過灰色的地方。

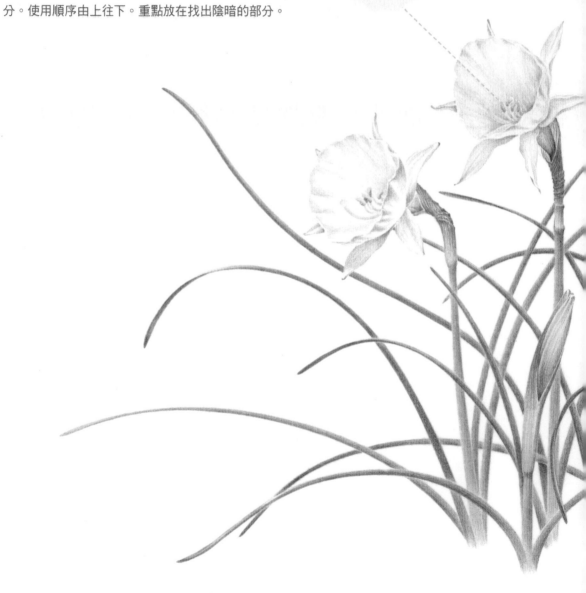

參考 圍裙水仙(Bulbocodium)

每年春天開花。生長的高度大約像這樣。把盆栽放在桌上，邊觀察邊描繪。為了要看出從花蕾到開花的過程，先只單獨素描花的部分來完成畫作。莖跟葉之後慢慢補上。花的使用色為272～101。180～107為花蕊的部分。使用順序由上往下。重點放在找出陰暗的部分。

花蕊的部分
使用180～
107。

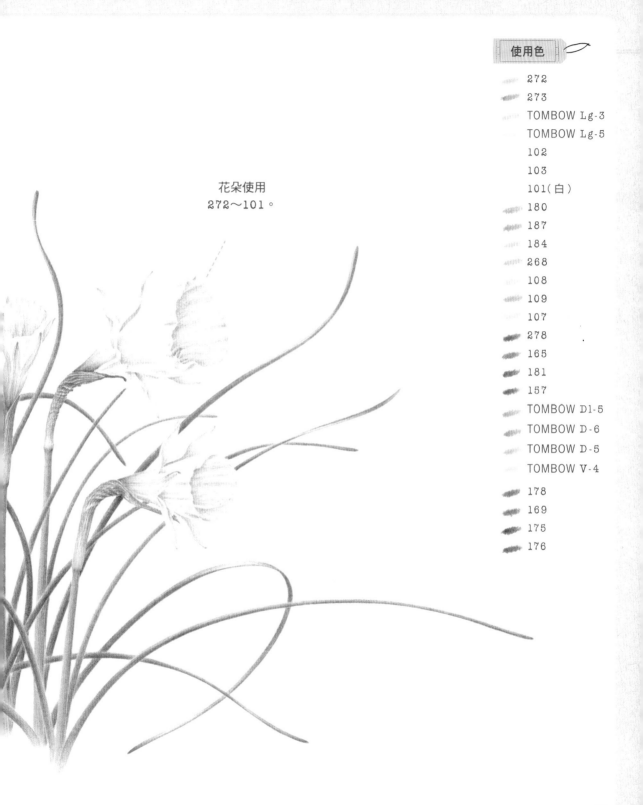

花朵使用
272～101。

描繪非白色物體時

畫白色物體的時候，要用灰色畫入陰影，那麼，非白色而繽紛的物體要怎麼畫才好呢？
陰暗處不要用灰色來畫唷！必須使用貼近原色的「能夠變暗的顏色」，一邊找尋適合的
顏色一邊塗繪。

描繪雙輪瓜

在這裡以繽紛的雙輪瓜為例，介紹暗處的部分要使用什麼樣的顏色。
先用暗色呈現出立體感，再疊塗上配合各個色彩所做出來的顏色。

光澤處與白
色的花紋要
留白。

花紋的暗處
用灰色以及
172塗繪。

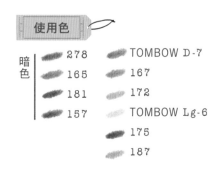

使用色

暗色
278	TOMBOW D-7
165	167
181	172
157	TOMBOW Lg-6
	175
	187

	暗色	混合調配的顏色
綠雙輪瓜	165、278、181、157	167、TOMBOW D-7
紅雙輪瓜	225、194、TOMBOW D-9、217	142、219、121
橘雙輪瓜	217、191、190、225、186	117、184
墨綠雙輪瓜	174、173	TOMBOW D-16、D-5★

★在這裡疊上由橘色變化而來的顏色(186、190)

使用色

紅色	橘色	墨綠色	下方的影子
暗色 225	暗色 217	暗色 174	274
194	191	173	273
TOMBOW D-9	190	TOMBOW D-16	272
217	225	180	
142	186	186	
219	117	TOMBOW D-5	
121	184	190	

玉米

以裝飾為用途的市售玉米。看著一個一個的玉米，忽然發現有紫色外皮的，隨即買了下來。儘管到畫完為止花了不少時間，但能夠打好基礎(找出暗處、用光澤處呈現質感、製作調色)的話，就能完成畫作。

即使玉米粒之間的暗處非常細微，也要確實地畫上。

確實將光澤處留白。

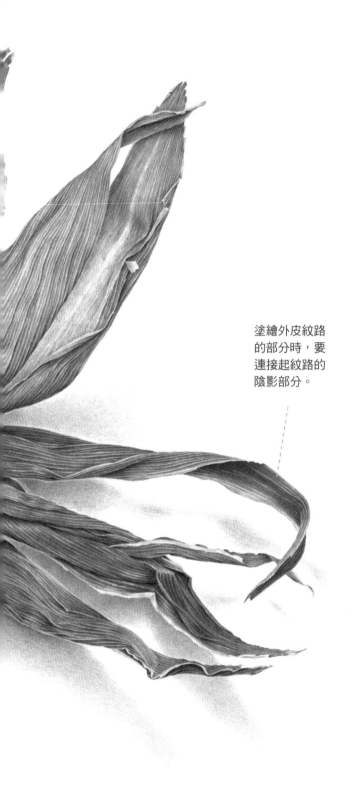

塗繪外皮紋路
的部分時，要
連接起紋路的
陰影部分。

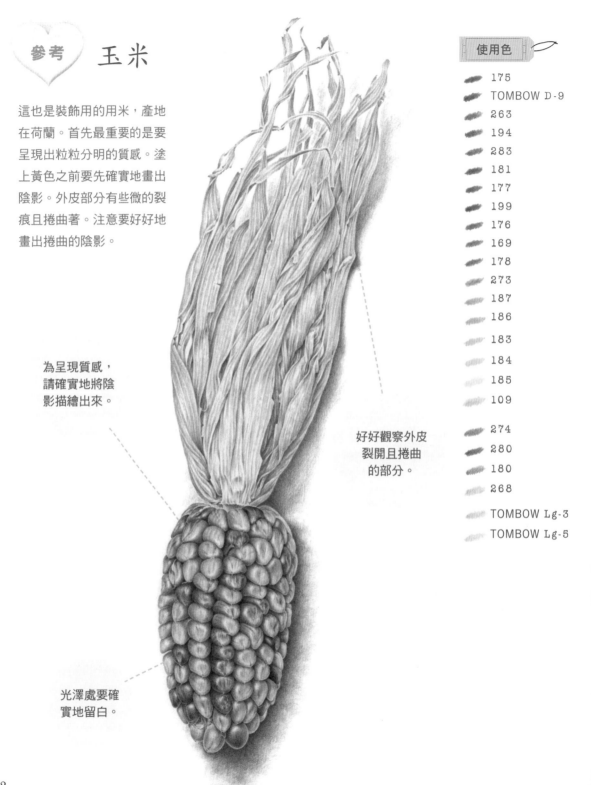

參考　玉米

這也是裝飾用的用米，產地在荷蘭。首先最重要的是要呈現出粒粒分明的質感。塗上黃色之前要先確實地畫出陰影。外皮部分有些微的裂痕且捲曲著。注意要好好地畫出捲曲的陰影。

為呈現質感，請確實地將陰影描繪出來。

好好觀察外皮裂開且捲曲的部分。

光澤處要確實地留白。

第 **2** 章
來看看

大家的作品

紫色蘿蔔

 總覺得顏色太淺。

before

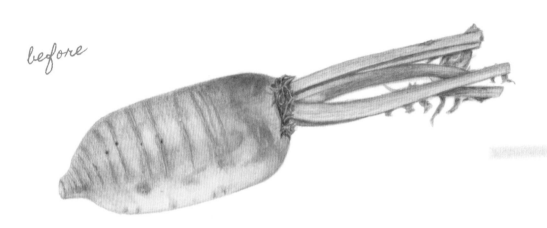

 葉子連接根部的地方沒有辦法順利畫好。

before

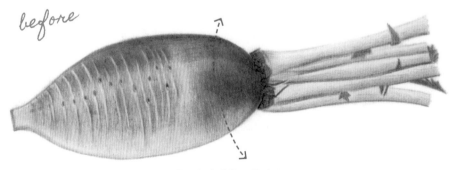

呈現如上方箭頭的走向。

雖然因為眼前沒有實品所以無法做比較，但我認為藉由清楚地做出明暗即可解決「顏色太淡」的感覺。

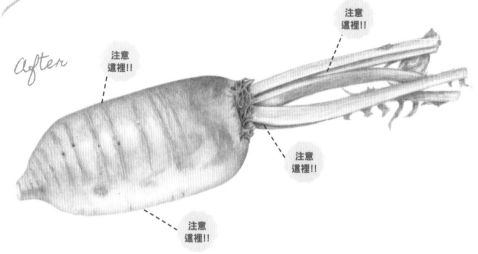

讓交界處稍微明顯地變深吧！莖部也是要分出近身側和後面的差別。雖然顏色已經塗得相當漂亮了，但紫色的上色方向在根部前端與靠近葉子的地方有些不同。因為不太自然因此全部改畫為同一個方向。

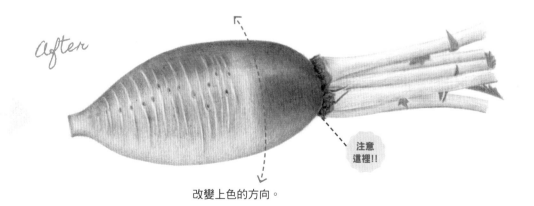

改變上色的方向。

櫛瓜

 櫛瓜角度變化的地方變成一條線的感覺。

before

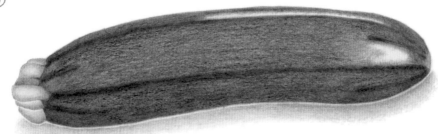

 光澤處畫得不太好？

before

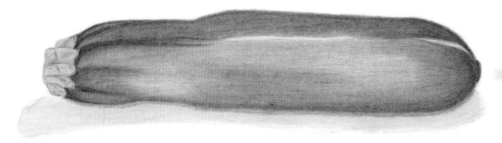

建議
方法！

儘管也有看起來像線狀的時候，但在這裡增加線條下方稍深色（暗色）的部分吧！也稍微強調了靠近蒂頭的暗處。另外，在下面的反射部分還有底部的陰影也做了少許修正。

after

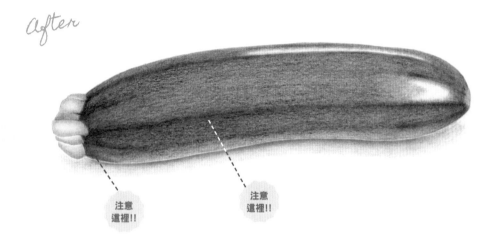

注意
這裡!!

注意
這裡!!

建議
方法！

為了呈現質感，如果光澤處再清楚明顯些的話就會更好。把現有的一條紋路稍微加粗，並且再將一條紋路做出隱約的亮處。畫出下方的反射部分，也更清楚地呈現出影子。

注意
這裡!!

after

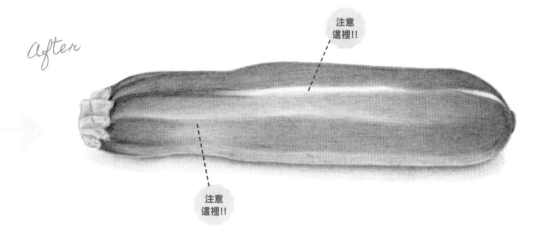

注意
這裡!!

彩椒

黃甜椒的暗色是否不太夠？
雖然想將紅甜椒的顏色加深，
但卻呈現不出來。

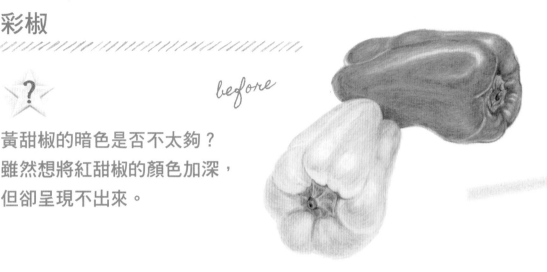

無法順利將從下往上的
反射部分畫好。
對看得出色鉛筆上色的
痕跡很在意。

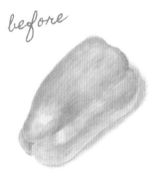

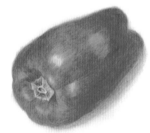

想要漂亮地塗繪出黃色
的色澤。
總覺得完成品的表面有
種粗糙感。

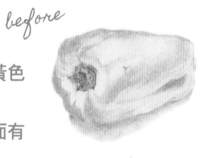

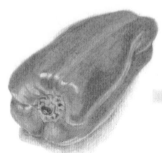

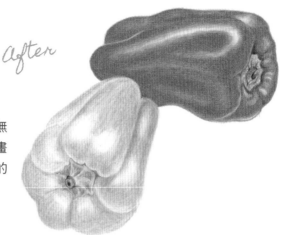

建議
方法！

整體的顏色的確很淡呢！如果覺得「無法再加深了」的話，首先，把暗處再畫暗一個色階吧！之後再次疊塗上調配的顏色，來將整體上色。

建議
方法！

因反射而出現的明亮處，並不是將調配的顏色變亮，而是要讓這部分看起來像是白色。淡淡地塗上相同的顏色，或用軟橡皮擦擦掉一點顏色吧！為了避免留下上色的痕跡，除了要放輕力道來小範圍地上色之外，還要注意不要持續往同方向上色。這裡我試著以平拿色鉛筆的方式來疊塗。

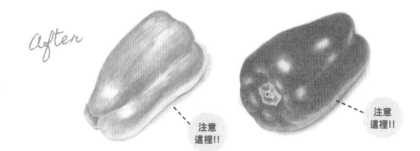

注意
這裡!!

注意
這裡!!

建議
方法！

暗色上面也大量地塗上黃色吧！如果重複淡淡地上色時出現粗糙感的話，就稍微增加筆壓吧！注意不是加重「力氣」而是「筆壓」，像是稍微下壓的感覺來慢慢地上色。

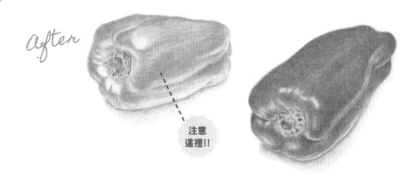

注意
這裡!!

綠蘆筍

 無法順利分出亮處與暗處。

before

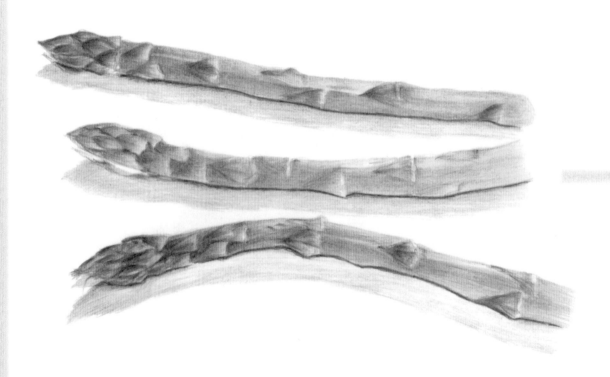

建議
方法！

這應該是在有好幾個照明光源的地點作畫的吧！光澤處和陰影常常會因照明的關係，而變得不明顯。請在開始作畫之前，要先確認燈光照明並加以調節。要呈現出「明暗」並不是要改變色彩，而是要改變深淺。光澤處請用橡皮擦擦掉顏色，而暗部的影子則稍做暈染吧！

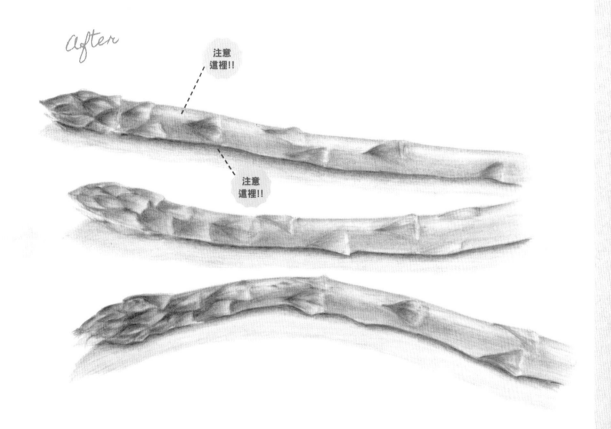

after

注意
這裡!!

注意
這裡!!

火龍果

///

 感覺有點模糊不清楚。

before

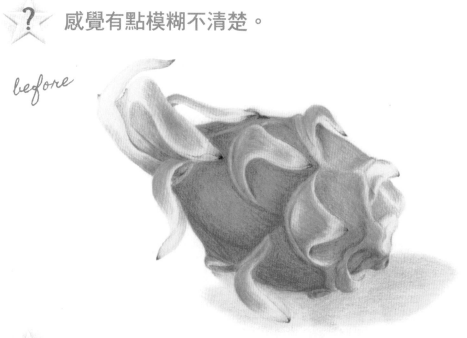

 還算……滿意。

before

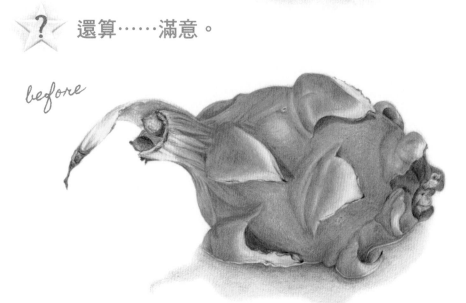

建議
方法!

雖然是利用疊塗來製作顏色，但要避免每次換色疊塗時偏移了位置。暗處也是如此，若確定了是從這裡開始為暗處的話，就要確實上色。

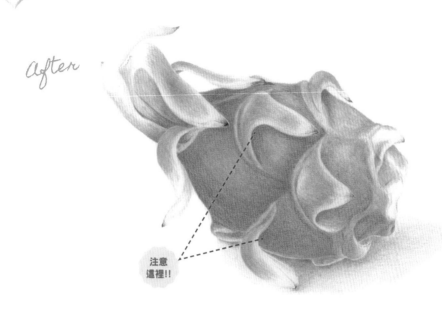

after

注意
這裡!!

建議
方法!

完成非常好的平衡，到目前為止這樣也OK。
我為了讓整體的顏色塗得更均勻，而再上了一次色。

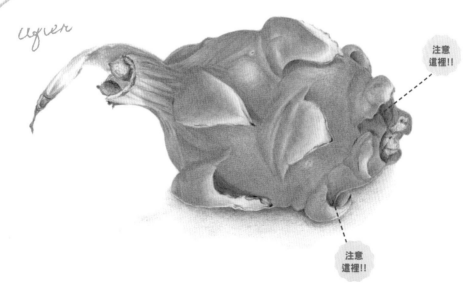

after

注意
這裡!!

注意
這裡!!

 無法順利畫出光澤處。

before

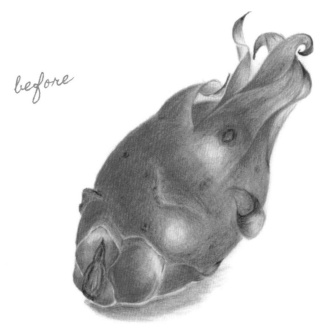

上色的面積很大，
非常不好畫。

before

周圍髒髒的。

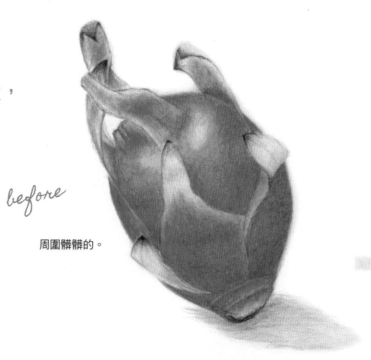

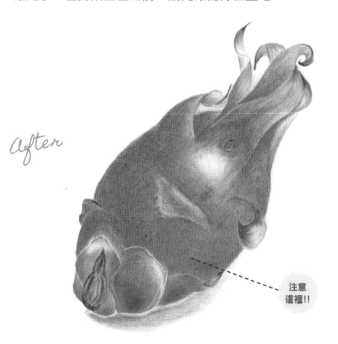

建議
方法！

雖然說光澤處是根據打光的方向決定的，但只要看著鼓起處的頂端就可以確定了。在開始上色之前，請先確認好位置吧！

after

注意
這裡!!

建議
方法！

的確，因為是畫實品的大小（長度約15cm），所以很不好畫。為了不讓塗上的顏色沾到外圍，先在手的下方墊一張面紙吧！周圍的顏色用橡皮擦擦掉。

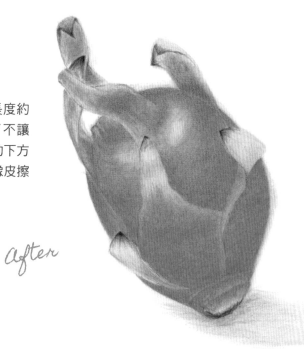

after

? 原本想要更加地呈現出立體感。

before

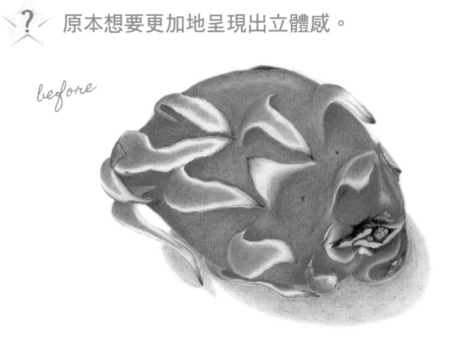

? 呈現不出光澤感。

before

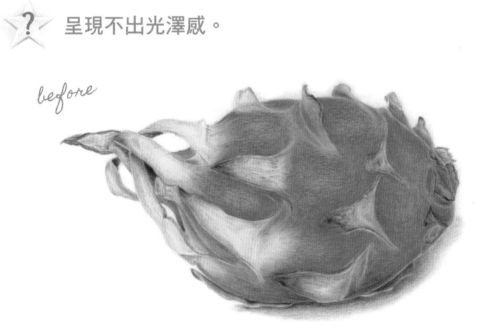

立體感就是陰影。疊上色調的顏色之前,必須再把暗處塗得更暗。雖然要確實地上色很辛苦,但無論如何都要疊上深色。

after

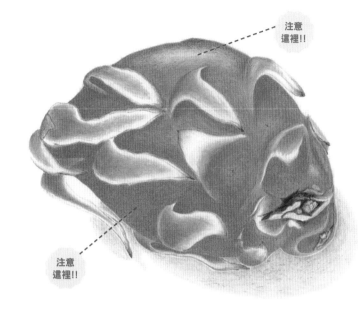

注意
這裡!!

注意
這裡!!

決定質感的關鍵在於光澤處。由下方的陰影推測打光的方向,並用橡皮擦擦拭來呈現出光澤處吧!

after

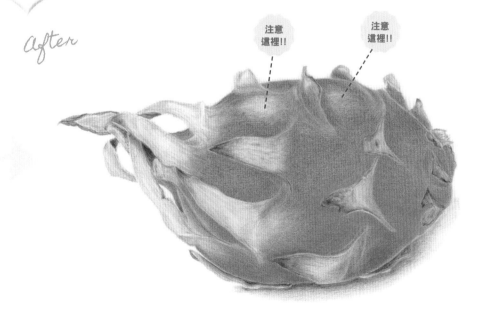

注意
這裡!!

注意
這裡!!

參考 火龍果

火龍果大概是透過想像從龍的嘴巴吐出的火焰來命名的吧……。

嚐起來的味道意外地清爽。果實的部分為紅色，突出的前端為綠色，而連結的顏色為黃色，整理出這樣的設定後就開始作畫。用暗紅色加入陰影後，接著塗繪綠色部分。光澤處留白，接著做出果實的紅色，最後是黃色系。右邊顏色的使用順序是由上往下。

斑點部分使用178和273，突起的綠色黯沉部分則使用175和TOMBOW D-9。

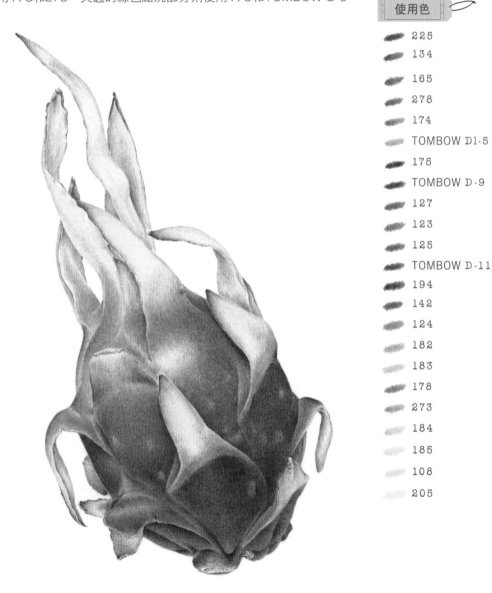

使用色

- 225
- 134
- 165
- 278
- 174
- TOMBOW D1-5
- 175
- TOMBOW D-9
- 127
- 123
- 125
- TOMBOW D-11
- 194
- 142
- 124
- 182
- 183
- 178
- 273
- 184
- 185
- 108
- 205

參考 相思樹(乾燥花)

這是沒有打草稿,而一氣呵成畫好的作品。想要表現出乾燥花乾巴巴的感覺,就要避免過度上色。請不要把顏色塗太深。至於要呈現花的蓬鬆感,則是注意不要將輪廓畫得太明顯。關於花的畫法請參考P73。花與花之間的重疊部分,近身側的要較為明亮,而後面的要偏暗。葉子的部分,沒有特別需要留白的光澤處。

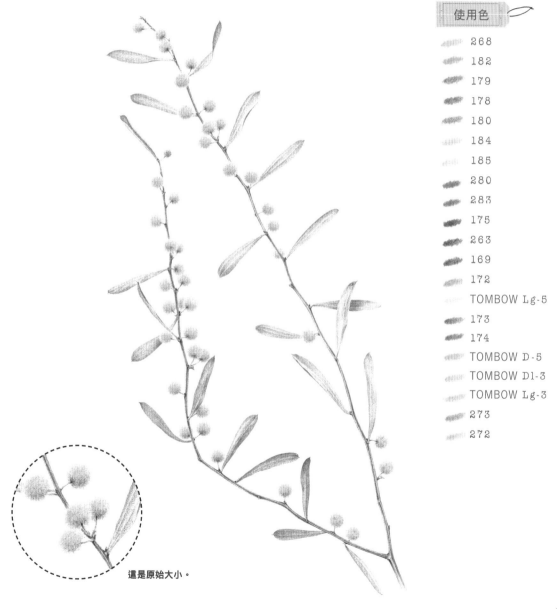

使用色
268
182
179
178
180
184
185
280
283
175
263
169
172
TOMBOW Lg-5
173
174
TOMBOW D-5
TOMBOW D1-3
TOMBOW Lg-3
273
272

這是原始大小。

相思樹

⭐ **?** 下方的影子沒有畫好。

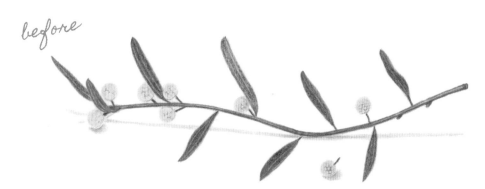

⭐ **?**

樹枝的乾燥感用
這個顏色來表現
可以嗎？

雖然實際上下方的影子是不是要更彎曲一點才對呢？但我將光源設定為
從正上方打下來地加了一些影子。我覺得如果不描繪下方的影子也是沒
關係的。另外，葉子的顏色好像有點太深了。

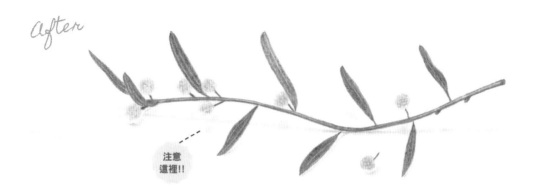

after

注意
這裡!!

after

並不是用決定的顏色來呈現出「乾燥
感」，而是要利用畫法。塗色時要斟
酌不要畫得太深。從畫作的角度來看
平衡感完成得很好，除了花以外的部
分就照原本的樣子就好。

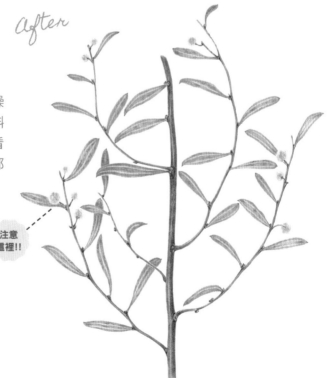

注意
這裡!!

⭐❓ 有呈現出乾燥的感覺嗎……

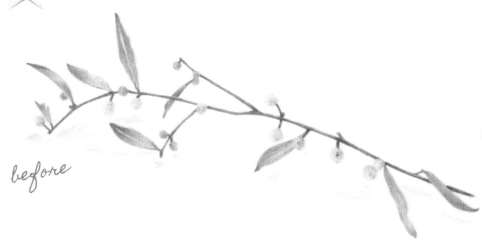

before

⭐❓ 沒有畫出花朵的蓬鬆感。

before

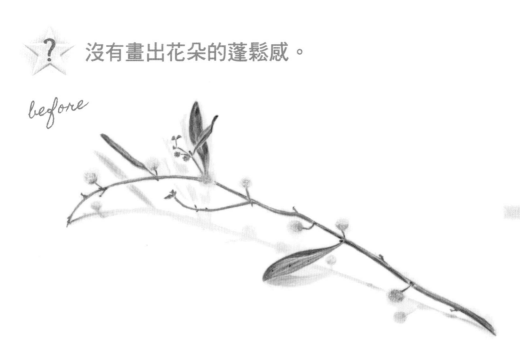

建議
方法！

為了畫出乾燥、乾巴巴的感覺，要斟酌顏色別塗得太深。雖然看得出葉子有稍稍濕潤柔軟的感覺，但因為是筆挺的葉子，所以周圍不要畫得太模糊，請把筆尖削尖來塗繪，疊色時也要注意位置不要偏移。

after

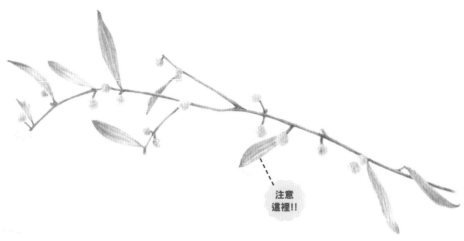

注意
這裡!!

建議
方法！

平拿色鉛筆，如下圖的方式來塗繪。
不要反覆描繪輪廓線……。

after

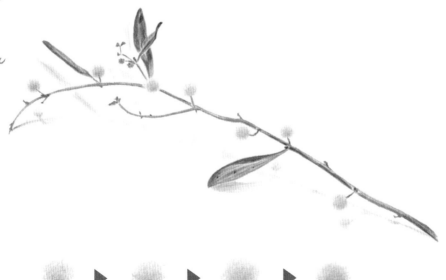

首先用268畫出大約的深淺和大小。

接著用182、179(或180)把暗處加暗。

照184、185的順序疊塗。

如果有特別較暗的部分，則用178來小範圍地上色。

73

大理花

 ? 花朵顏色是不是很淺？但已經無法再加深了。

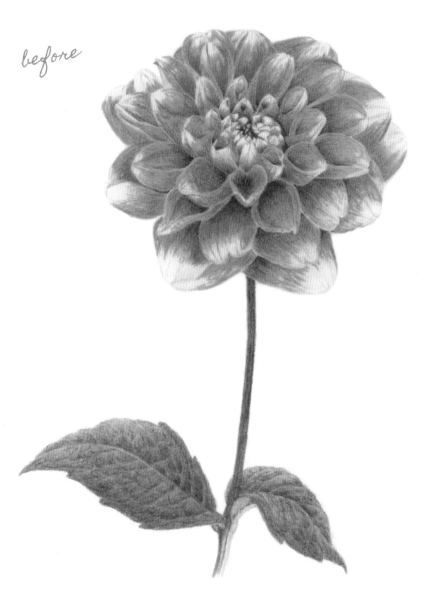

建議
方法！

無法加深的原因之一是，該塗暗的地方沒有充分塗暗。請下定決心再塗暗一次吧！使用色為TOMBOW D-9、194。於該處確實地疊塗上暗紅色（225、217）。最後在暗色的部分用調配出這個紅色的219、121來好好地重疊塗繪。

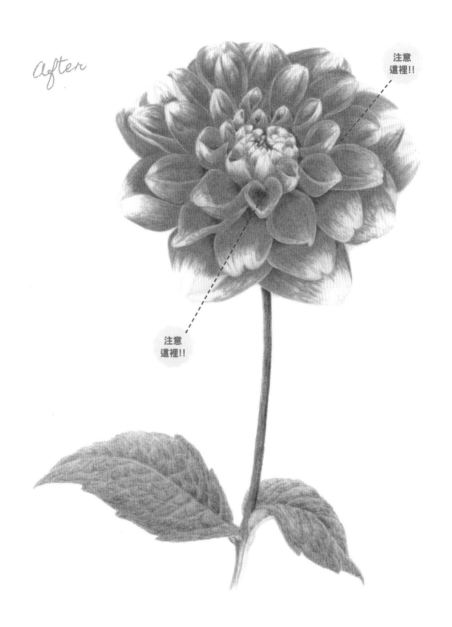

after

注意
這裡!!

注意
這裡!!

海芋

總覺得看起來很平坦，
像是變成壓花的樣子了！

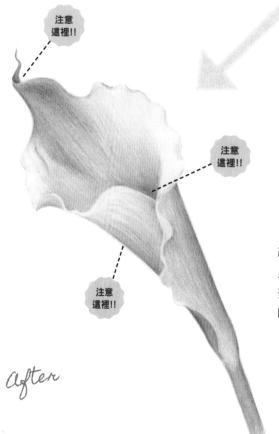

注意
這裡!!

注意
這裡!!

注意
這裡!!

before

after

建議
方法！

總結來說就是沒有畫出立體感。因為能
呈現立體感的東西就是陰影，因此試著
畫出了陰影。請在上色之前好好地觀察
明暗吧！

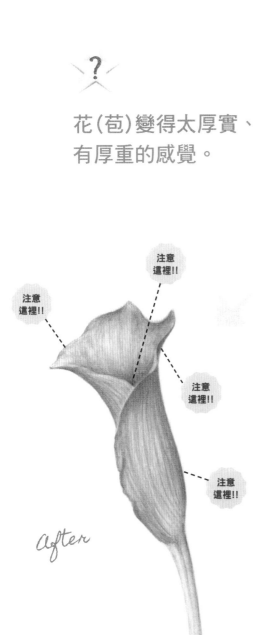

？

花(苞)變得太厚實、
有厚重的感覺。

before

注意
這裡!!

注意
這裡!!

注意
這裡!!

注意
這裡!!

after

建議
方法！

因為太在意花苞反折的地方，所以這部分畫得太刻意了呢！把太強烈的線條去掉後再加上明暗。因為鼓起處的下方看起來有點太肥厚，所以把這邊稍微修細了一些。

東北菫菜

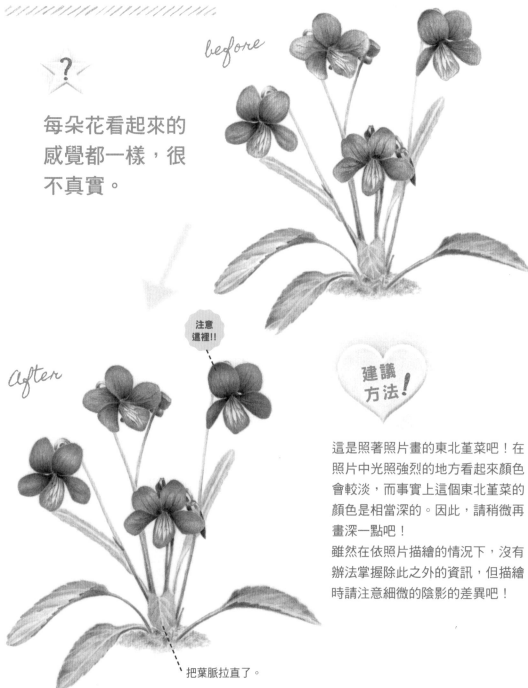

before

?

每朵花看起來的感覺都一樣，很不真實。

After

注意
這裡!!

建議
方法!

這是照著照片畫的東北菫菜吧！在照片中光照強烈的地方看起來顏色會較淡，而事實上這個東北菫菜的顏色是相當深的。因此，請稍微再畫深一點吧！

雖然在依照片描繪的情況下，沒有辦法掌握除此之外的資訊，但描繪時請注意細微的陰影的差異吧！

把葉脈拉直了。

菖蒲花

雖然想把顏色塗深一點，
但一這麼做的話，
好像就看不到紋路了⋯⋯

before

after

注意
這裡!!

注意
這裡!!

建議
方法!

從剛開始描繪的時候就要留意「紋路」的部分。注意疊塗的時候不要偏移，要謹慎地上色。

小參考
意識「紋路」
的感覺來
描繪的畫法

①只注重紋路
的方向，往那
個方向塗繪。

②紋路留白。

③畫出紋路的
陰影部分。

④用線條畫出
紋路。

大致上可以分成以上4個種類。請仔細地觀察看看哪個部分適合使用以上哪個方法
來塗繪吧！在將顏色塗深的時候，請注意可別把畫好的紋路給破壞掉了。

繡球花(乾燥花)

 因為是淺色所以無法塗深。

before

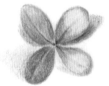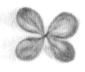

花瓣重疊的部分無
法畫得很好，變成
平面的感覺。

before

為了呈現纖細感，首先要將色鉛筆的筆芯削尖。透過確實地畫入紋路的陰影，所以顏色變得非常清楚，之後再大量疊塗上淡色做加強。下面的影子也要留意。

建議
方法！

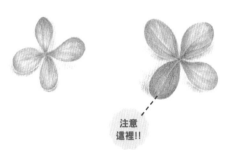

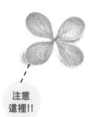

After

注意
這裡!!

注意
這裡!!

After

建議
方法！

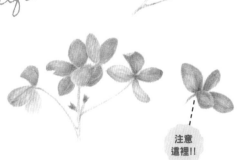

「重疊」的部分，不是在近身側而是要在裡面畫入陰影。看起來會很平面不立體是因為陰影沒有畫好，還有因為畫了輪廓線。所以要先把輪廓線擦掉，在裡面那端重新加上陰影吧！

注意
這裡!!

注意

當描圖的輪廓線不見了、發現形狀變得不一樣而想要重畫的時候，都請不要用鉛筆來補上線條。若一旦出現因鉛筆線所造成的「溝痕」的話，色鉛筆的顏色就蓋不上去了。這時候請提起勇氣只塗上顏色，如果真的必要的話，就再重新描圖轉印一次吧！

注意
這裡!!

宮燈百合

沒有畫出膨脹感。

橘色會太深嗎？

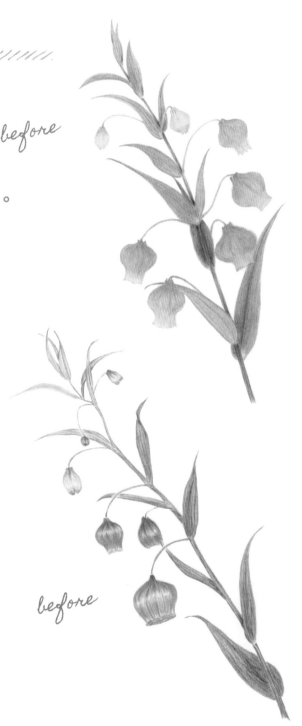

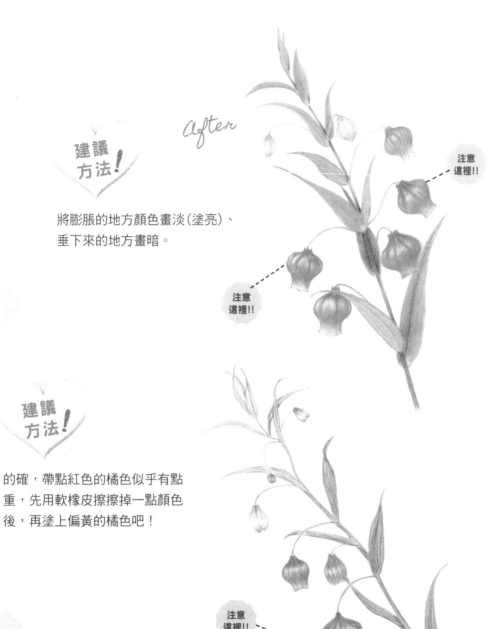

建議 方法！

將膨脹的地方顏色畫淡（塗亮）、
垂下來的地方畫暗。

建議 方法！

的確，帶點紅色的橘色似乎有點
重，先用軟橡皮擦擦掉一點顏色
後，再塗上偏黃的橘色吧！

西北櫻桃與薰衣草(乾燥)

 畫不出櫻桃的質感。

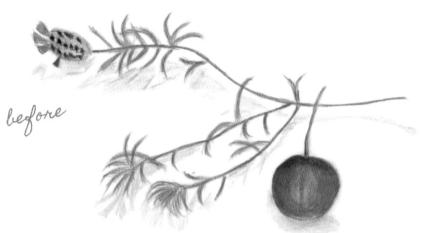

before

想要更呈現出葉子
的存在感,讓它看
起來更寫實。

before

84

建議
方法!

畫出櫻桃的光澤平滑感吧！用橡皮擦來擦拭製造出光澤處和下方因反射而變得明亮的地方。因為薰衣草沒有分枝，所以就一枝枝地分開來畫，要確實地描繪出葉子的前端。

after

注意
這裡!!

after

建議
方法!

可能是因為比實際的東西還要小一點所以很難畫。首先限定好使用的顏色，並為了呈現出重疊的感覺，所以請好好地塗繪「暗處」。

注意
這裡!!

注意
這裡!!

山茶花果實

? 感覺不到存在感。

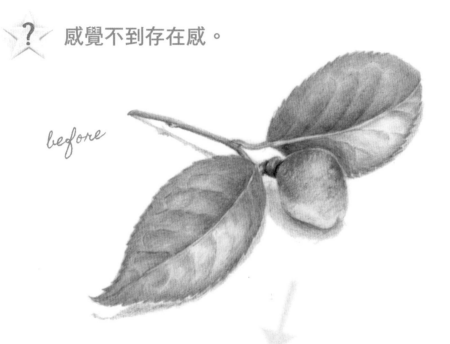

before

**建議
方法！**

若將「存在感」思考成是在
那裡有東西存在的話，那麼
也就是說要呈現出真實感的
意思。這時候要好好地呈現
出光澤處，並且將暗處確實
地塗暗。

After

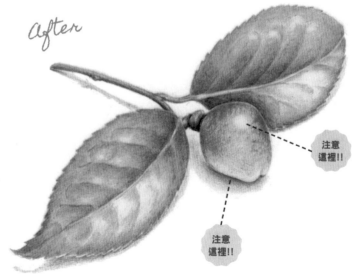

注意
這裡!!

注意
這裡!!

紅果金粟蘭

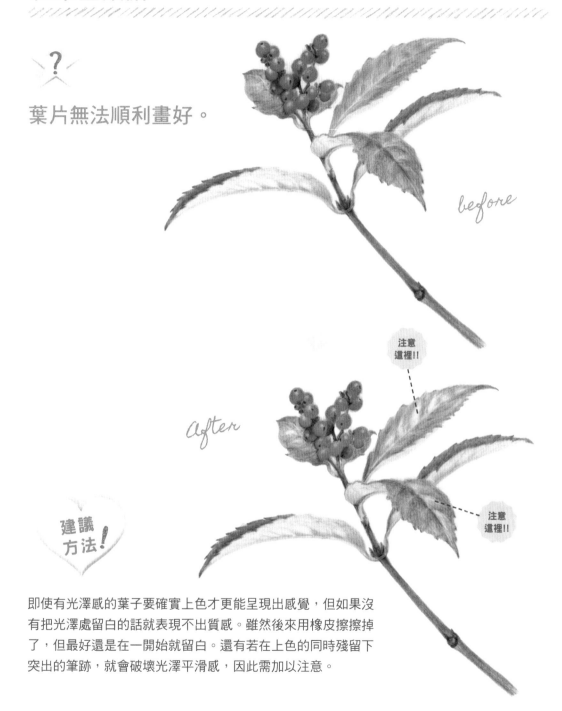

✗ 葉片無法順利畫好。

即使有光澤感的葉子要確實上色才更能呈現出感覺，但如果沒有把光澤處留白的話就表現不出質感。雖然後來用橡皮擦擦掉了，但最好還是在一開始就留白。還有若在上色的同時殘留下突出的筆跡，就會破壞光澤平滑感，因此需加以注意。

薑荷花

在描繪花朵時，其形態是一直處於變化中的，所以每次都要重畫，相當辛苦。

before

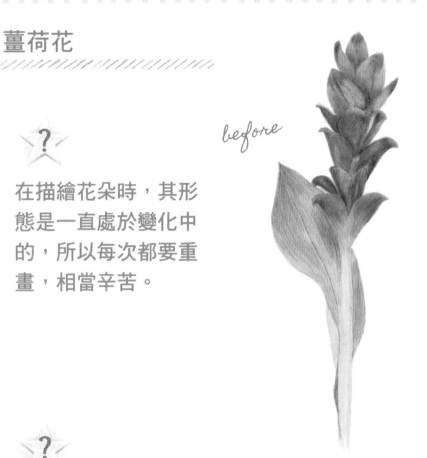

雖然看得出花瓣的厚度帶點白色，卻畫不出來。

before

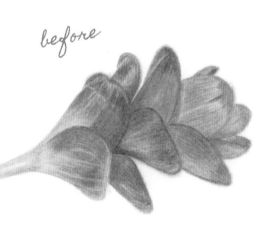

注意：看起來像「花」的部分其實是「花苞」。

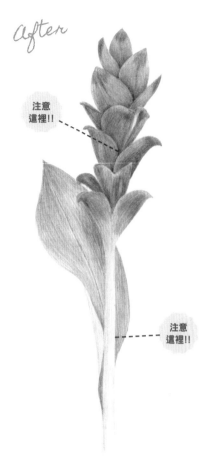

after

注意
這裡!!

注意
這裡!!

**建議
方法!**

不要用一個個(片片)分別的畫法來
描繪。首先整體畫上陰影,之後疊
塗上與之相近的配色,以這樣的狀
態有計劃性地描繪吧!另外莖部的
粗度看起來有點不自然,所以也做
了修正。

**建議
方法!**

近身側的部分不要畫上輪廓線。
首先把暗處(裡面)畫暗,而近身
側就稍微在靠近自己的部分點到
為止。

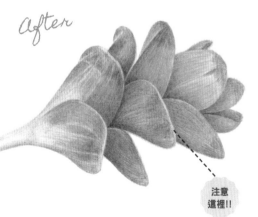

after

注意
這裡!!

玻璃珠

原本想更呈現出
玻璃的質感。

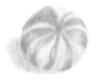

before

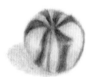

這兩位學生都畫不好玻璃的質感呢……。

 沒有像玻璃的感覺。

before

雖然是玻璃但並非是透明的，而是像陶器的質感。
由於表面光滑，所以可明顯看出光澤處與反射部分。

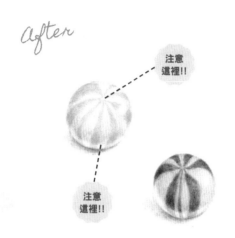

玻璃珠看起來有點扁平。原因是頂部花紋集中點的顏色很深。所以將這裡修淡，並且讓光澤處圓一點，也塗繪出了從下方反射的部分。

光澤處似乎有點小呢！另外，看起來像是輪廓線的草稿線，請在上色的時候就擦掉吧！把光澤處畫大一點，然後畫出從下而上的反射部分，並且稍微修正了左邊3顆玻璃珠的顏色。

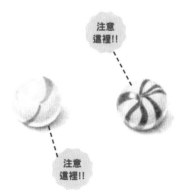

小雜貨　—小鳥Ⅰ—

使用真的小鳥的羽毛所黏貼製成的小雜貨。

雖然是分開的個體，但藉由改變小鳥的方向，試著畫成像是有故事性的畫作（童話故事的性質）。

★　相遇。

before

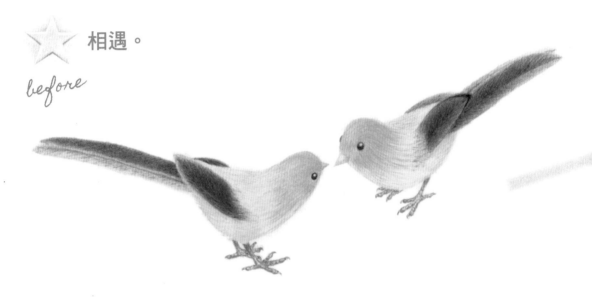

★　彷彿喜歡上了呢！

before

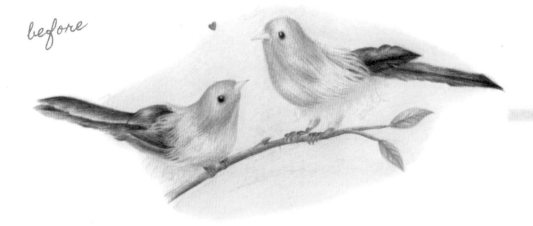

要再多呈現出羽毛的感覺。
雖然有畫出羽毛由中心軸斜向兩側的流向，但這並不是後來再畫上的，
而是要一開始塗色時就畫出流向。

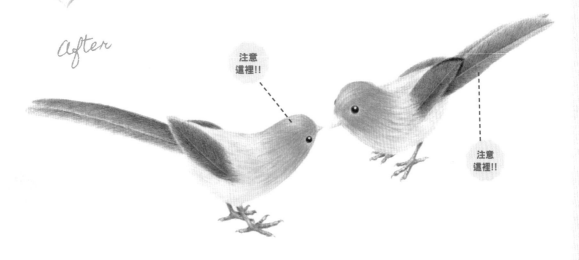

呈現出可愛的感覺的呢！請再增大一點藍色的範圍吧！如果好好完成帶
點玩樂感的主題的話，就會成為優秀的作品。

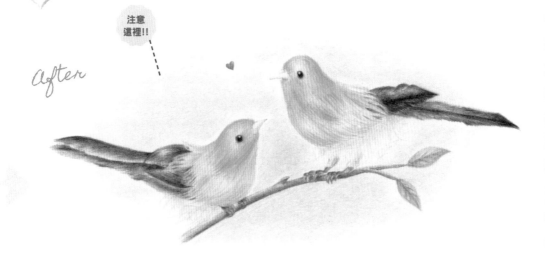

小雜貨 —小鳥 II —

這隻小鳥是由布和羽毛所製成的。

 沒有畫出布的質感。

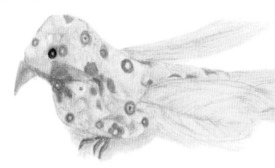

before

建議 方法！

布要柔和地畫入陰影。另外因為這塊布有印上小小的花樣，所以要先漂亮地畫出來。雖然白色的花朵很多，但這邊不要留下描繪的線條，可以的話盡量不要打草稿來直接塗繪吧！只要先確定好花蕊的位置的話，大約就能畫出來了。請練習不要依賴黑色鉛筆來描繪看看吧！

after

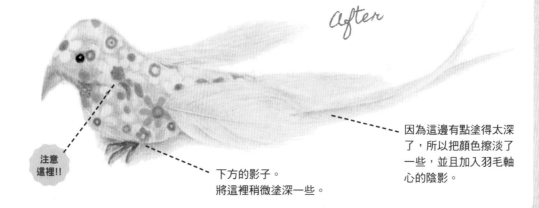

注意
這裡!!

下方的影子。
將這裡稍微塗深一些。

因為這邊有點塗得太深了，所以把顏色擦淡了一些，並且加入羽毛軸心的陰影。

第 **3** 章

試著描繪
各種質感
的物品

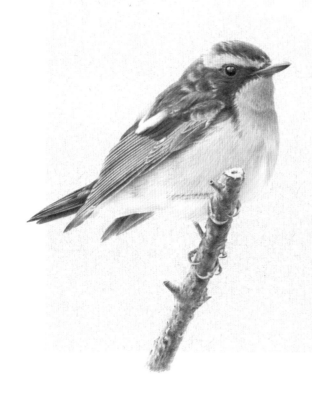

試著描繪動物

如字面上所說，正因為會「動」才是動物。
和人不一樣，要動物擺好姿勢持並維持不動是不可能的，所以就利用照片吧！
因為現今只要用隨身攜帶的手機或相機等等，就可以輕鬆地拍照，
所以當拍到了可愛的瞬間的話，一定要畫畫看。
列印成想畫的大小，再直接描繪。

描繪短毛垂耳兔

耳朵呈現下垂狀的短毛垂耳兔。名字叫做「小白垂」——因為是白色的
垂耳兔。喜愛吃的食物是貓尾草的花穗、香蕉、炒過的大豆、水果乾等
等。小白垂的個性十分沉穩，會在家中散步或是在我父親的腳邊玩耍，
有時候還會挖著地板（即使挖不破），而且最喜歡被人撫摸。

使用色
233
232
234
181
272
273
271
TOMBOW Lg-2
TOMBOW Lg-10
TOMBOW P-2
TOMBOW P-11
TOMBOW P-20
157
175
199
169
274

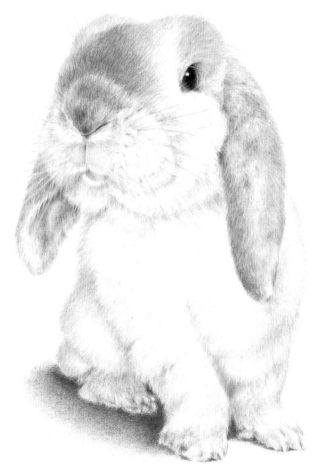

1. 柔軟的毛髮

因為是非常柔軟的毛髮,所以
要放輕力道,小幅度地塗繪。
毛髮是白色的,所以要照著排
列的方向來畫入陰影。頭部使
用冷灰色(232、233、234)
和181,而身體使用暖灰色
(271、272、273)來塗繪。

2. 鼻子和嘴巴

不斷地抽動的鼻子和嘴巴,
正是兔子可愛的地方。請
仔細地找出細微的陰影,將
鼻子用175、嘴巴用169和
TOMBOW Lg-10來塗繪。注
意不是一口氣地畫入線條。

3. 眼睛

眼睛的光澤處要好好地留白。
首先確定好光澤處的位置後,
再畫出眼睛的形狀。眼睛前面
的細毛處也要留白。

描繪**松鼠**

野生花栗鼠的孩子。偶然拍下到處玩耍的身影。
為了呈現出毛髮排列的柔軟感,要放輕力道來輕輕描繪。
想要加深顏色的時候不要用力,試試看換個稍微暗一點的顏色。

使用色

- 177
- 176
- 280
- 178
- 199
- 175
- 283
- 187
- 186
- 273
- 274
- 272
- 263
- 169
- TOMBOW D-9
- TOMBOW D-12
- TOMBOW D-11
- 157
- 181
- TOMBOW Lg-9
- TOMBOW D1-8
- TOMBOW D1-9
- TOMBOW D1-10
- TOMBOW Lg-10

果實

- 225
- 217
- TOMBOW Lg-2
- 184
- 108

1. 毛髮的明暗、鬍鬚

雖然可以朝著陰暗的方向來描繪，但和明亮處的交界點則要朝著明亮的地方塗繪。必須要看起來像是上方覆蓋著亮色毛髮。鬍鬚雖然是以畫細、畫黑為主，但暗色的前方要保留一些白色。

2. 眼睛的光澤處

要確實地留白。最後才加深眼睛的顏色。並且要注意前方的鬍鬚。

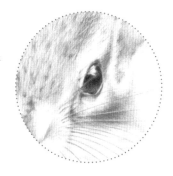

3. 指頭的立體感

因立體感就是陰影，所以要好好地畫出暗處。白色明亮的地方要留白，最後再畫入白色。

描繪**黃眉姬鶲**

做為夏候鳥而飛往日本。全長（從鳥喙到尾巴）為13.5cm。
會棲息在山裡的闊葉林中直到秋天。

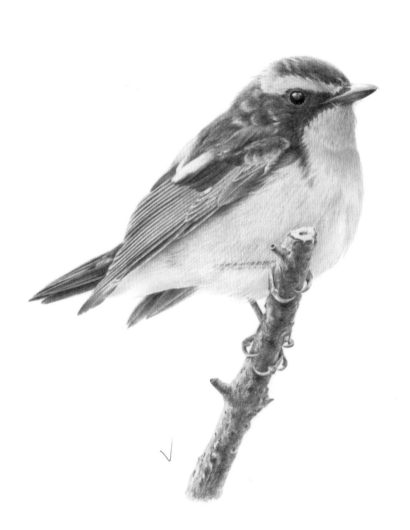

使用色

181
157
TOMBOW D-9
199
175
263
173
178
233
234
190
186
283
217
184
185
268
182
109
111
108
107
TOMBOW Lg-9
TOMBOW P-19

1. 後腦杓周圍的羽毛畫法

這是相當難畫的部分。先從接近黑色的顏色開始塗繪。使用從181到175的顏色，像是往亮灰色的方向上色。完成了之後再輕輕地畫入灰色(233、234)。

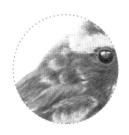

2. 眼睛的光澤處

雖然彷彿映照著周遭的風景，但必須要呈現出純白的部分。

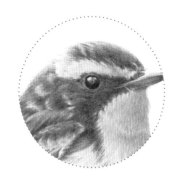

3. 翅膀的長羽毛

因為層層重疊的關係，必須要細緻地描繪。疊色的時候不要偏移，請小心地畫入吧！要細微且確實地上色可能會有一點辛苦。

描繪**斑點鶇**

做為冬候鳥飛至日本過冬，到了春天又會回到北方。
由於全長24cm，和常見的栗耳短腳鵯相比，是不是覺得有點小呢？
好像也有時候會飛到我家庭院前方呢！

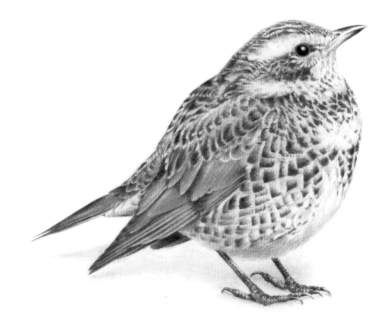

使用色	
	175
	181
	280
	177
	283
	187
	186
	232
	231
	272
	273
	274
	157
	199
	TOMBOW D-9
	263
	TOMBOW Lg-9
	184
	268

1. 偏黑的羽毛

因為要畫出這個偏黑的花紋感
非常不容易,因此請先好好地
描繪好草稿吧!雖然是用175
和181開始塗繪,但先從可明
顯看出顏色的部分開始畫吧!
就算起初不清楚,之後也會漸
漸了解的。

2. 眼睛的光澤處

要畫出光澤處的部分為眼睛及
鳥喙,請先確實留白。
因為眼睛周圍的斑紋很細緻,
所以請靜下心來描繪。

3. 偏紅的長羽毛畫法

能畫出偏紅的顏色是283、
187、186。在畫入此配色之
前要先好好畫出陰暗處。使用
色為175、177、280。

描繪 **綠繡眼**

屬於留鳥，在台灣、日本都可以看得到。因為全長只有11.5cm，在野鳥當中算是
比較小的類型。
吸食梅花或是櫻花的花蜜，如果把柳橙切半放在陽台的盆栽中的話，也會常常前來
食用。

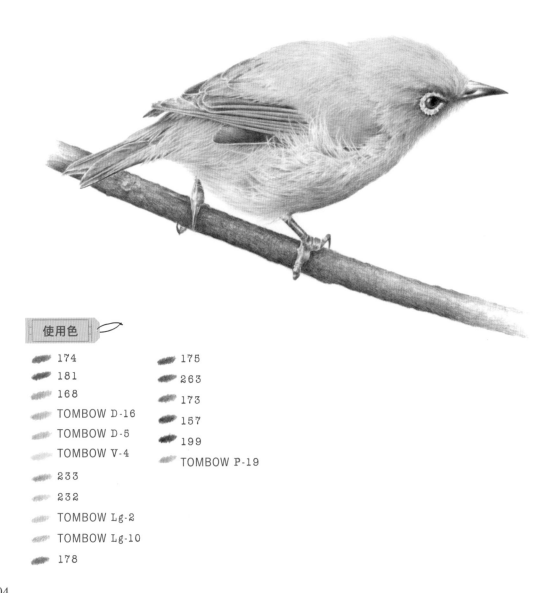

使用色

174	175
181	263
168	173
TOMBOW D-16	157
TOMBOW D-5	199
TOMBOW V-4	TOMBOW P-19
233	
232	
TOMBOW Lg-2	
TOMBOW Lg-10	
178	

1. 眼睛的周圍

明顯是白色的部分，只在陰影處塗上的灰色(233、232)。周圍用174、181畫入陰影。

2. 綠色羽毛

符合綠繡眼的配色為168至TOMBOW V-4的4個顏色，先用174以及181描繪陰暗的部分。

3. 偏白的胸毛

雖然白色部分的陰影為灰色(233、232)，但也看得到米色系的顏色。那個顏色是使用TOMBOW Lg-2及Lg-10，而特別陰暗的部分的深色是使用178、263。

試著描繪植物

因為植物不會動，所以可以放在眼前，邊看著實物邊作畫。
請一邊感受著季節，一邊觀察各式各樣的顏色和形狀的花來描繪吧！

描繪 嘉德麗雅蘭

有著聖塔芭芭拉的日落之稱呼的嘉德麗雅蘭。雖然在這是在花店買到的，但之後就一直找不到，覺得有畫起來真是太好了。與「嘉德麗雅蘭」這個名字所聯想到的華麗樣貌相反，嬌弱可愛的樣子非常吸引人。

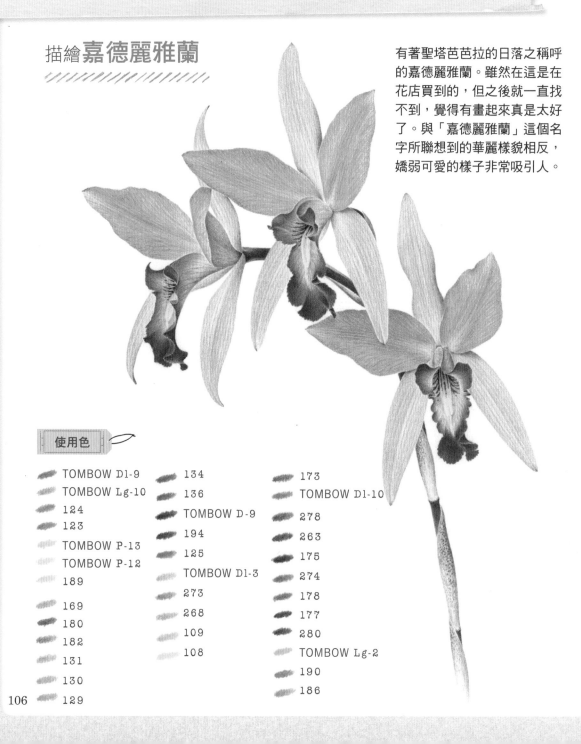

使用色

TOMBOW D1-9	134	173
TOMBOW Lg-10	136	TOMBOW D1-10
124	TOMBOW D-9	278
123	194	263
TOMBOW P-13	125	175
TOMBOW P-12	TOMBOW D1-3	274
189	273	178
169	268	177
180	109	280
182	108	TOMBOW Lg-2
131		190
130		186
129		

1. 深色的花瓣

被稱為「唇瓣」的部分，使用134到125的顏色。先好好地畫入陰影，接著完成紫紅色系的顏色後再畫入黃色吧！

2. 淺色的花瓣

用在粉紅色及杏色2個種類的花瓣顏色為TOMBOW Dl-9到129的13個顏色。這是一邊看著色調一邊配色的。「紋路」的部分要一邊仔細地描繪，一邊疊色。

3. 中心部分

輕輕地畫上醒目的胭脂色的紋路，接著畫入黃色的暗部後再重疊上黃色。最後再好好觀察一次胭脂色紋路的粗細等來添加補強。

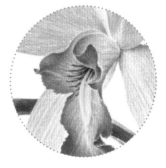 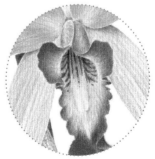

描繪**剪春羅**

來自去八岳登山的友人所送的伴手禮。種植在盆栽裡。
莖部相當挺直，前端開著鮮豔朱紅色的花朵。

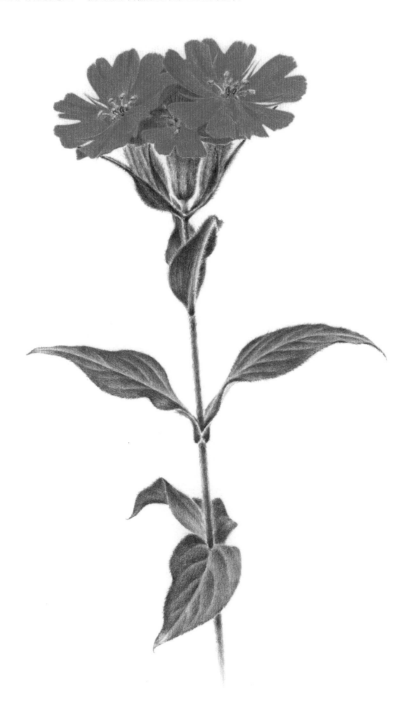

使用色
217
121
118
117
115
TOMBOW Lg-9
TOMBOW Dl-8
TOMBOW D-9
263
169
225
199
173
278
165
167
TOMBOW Dl-5
TOMBOW V-4

這裡是**重點**

1. 如胎毛般的突起

在花萼、莖、葉上有像胎毛般的突起物密密麻麻地緊貼著。為了呈現這種感覺，要平拿色鉛筆來疊塗顏色。不要分明地畫出輪廓。看起來是白色的胎毛，要以留白的方式來塗繪後方的暗色。

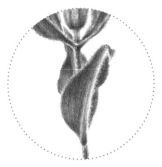

2. 朱紅色花瓣的陰暗處

使用217做為朱紅色的深色。重疊的陰暗部分或是皺摺在一開始就要畫入。

3. 雄蕊或雌蕊

在塗繪朱紅色的時候就要預先留白，留出形狀後，接著再用TOMBOW Lg-9到D-9的顏色描繪。

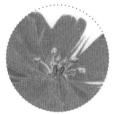

描繪**歐洲金蓮花**

毛茛科的花朵。看起來像花瓣
的是花萼，已經開了一點點。
立在中央的細長物體為花瓣。
花是做為參所考畫出來的，其
實真正想描繪的是花蕾。圓滾
滾的且帶有光澤，從非常細微
的顏色開始變化的姿態怎樣看
都可愛。

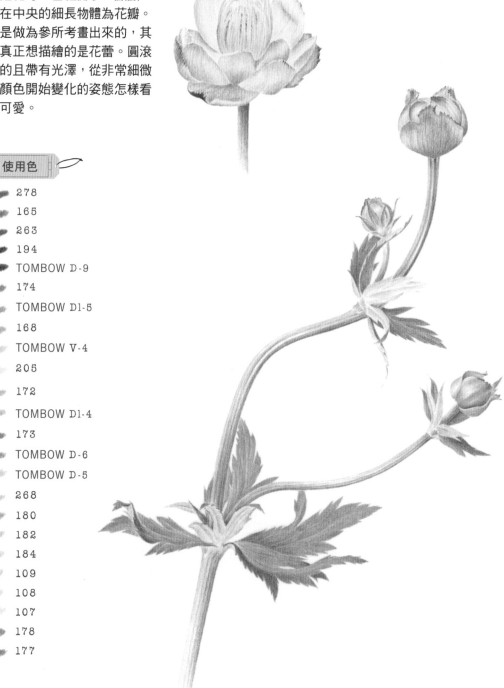

	使用色
	278
	165
	263
	194
	TOMBOW D-9
	174
	TOMBOW D1-5
	168
	TOMBOW V-4
	205
	172
	TOMBOW D1-4
	173
	TOMBOW D-6
	TOMBOW D-5
	268
	180
	182
	184
	109
	108
	107
	178
	177

1. 花蕾

亮白的光澤處需要留白。因為表面有纖維紋路，所以要謹慎地描繪。278到205為花蕾的使用色。

2. 莖的纖維

莖部有稍微扭轉的感覺。從陰暗側開始，不要斷掉地描繪出連接起來的纖維。因為莖部的明暗非常清楚，所以要仔細地描繪。

3. 黃色的花

呈現圓柱狀排列在中央，且數量非常多的細長物體為花瓣，而周圍的是花萼。花的部分用268以下的顏色，讓黃色變暗的顏色為268、180、182、184。

描繪 白瓶子草

北美原產的食蟲植物，英文名為pitcher plant。「pitcher」是「水壺」的意思。
雖然不是昆蟲，但覺得陳列在花店裡的繽紛花朵中，這種花具有獨樹一幟的吸引力。
如此美麗的網狀紋路，是為了引誘昆蟲進入底部嗎……？

使用色

- TOMBOW D-9
- 194
- 273
- 272
- 225
- 217
- TOMBOW Lg-3
- TOMBOW Lg-5
- 278
- 174
- 165
- TOMBOW D-6
- 168
- 175
- TOMBOW D1-5
- TOMBOW V-4
- 185
- 205
- 199

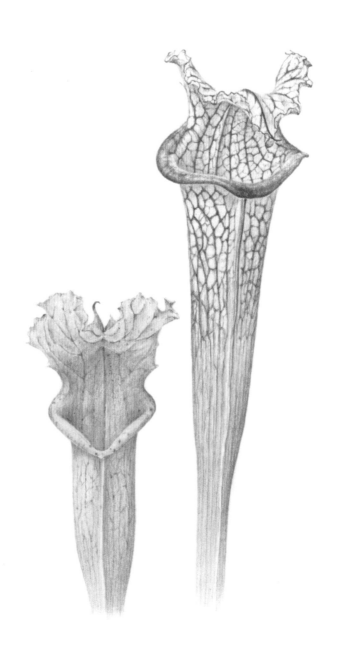

這裡是**重點**

1. 網狀紋路

直向由較粗的線條貫穿。橫向的線條要蜿蜒起伏，粗細也各不相同。直向與橫向的匯合部分稍微粗一點。首先從直向開始畫，接下來再畫橫向。

2. 開口部分的陰影

近身側的瓶口外緣處開始漸漸變暗，另一頭畫上陰影。感覺很符合「水壺」這個名字呢！近身側的邊緣彎曲部分也畫上漸暗的陰影。

3. 頂蓋的部分

不畫出陰影的話就看不出是頂蓋的部位。紅色的是先畫出網狀後用灰色畫上陰影，綠色的則是先畫上陰影，之後再補上紅色線條。

描繪綻放的百合

在日本有「閃爍的魔法」之稱的小巧百合。
試畫了從還又綠又硬的花蕾到完全盛開的百合，可以感受到其中的變化呢！

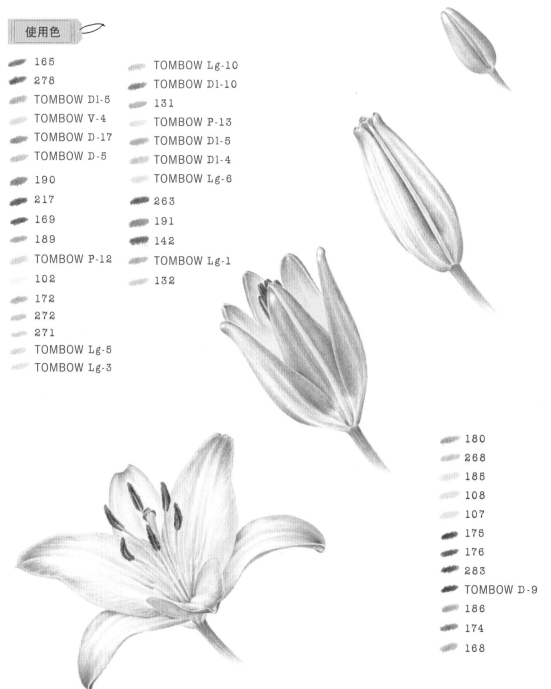

1. 花蕾的光澤

前端突起膨脹的部分屬於光澤處。我認為那是能夠表現出像「百合」的地方。注意在塗繪直向纖維線條時不要整個連在一起，雖然很小但也要留白。

2. 花瓣中央的纖維

向花蕾外側展開。綻放的部分會垂下來。在其兩側有隆起的地方。仔細觀察因凹凸形成的陰影來描繪吧！

3. 花瓣的構圖

藉由觀察綻放的過程，就可以看到外側3片、內側3片這樣各3片的一致性。邊思考其構造來描繪的話，就會變得相當簡單。請參照P17，試著把2個三角形組合起來吧！

描繪**尤加利樹**

原產地為澳洲。雖然常看到圓形葉子的品種，但其實也有很多像這樣細長的種類。
雖然帶點灰色的葉子及紅褐色的莖部也很漂亮，然而看起來像果實的花蕾顏色更是美得無法
言喻。

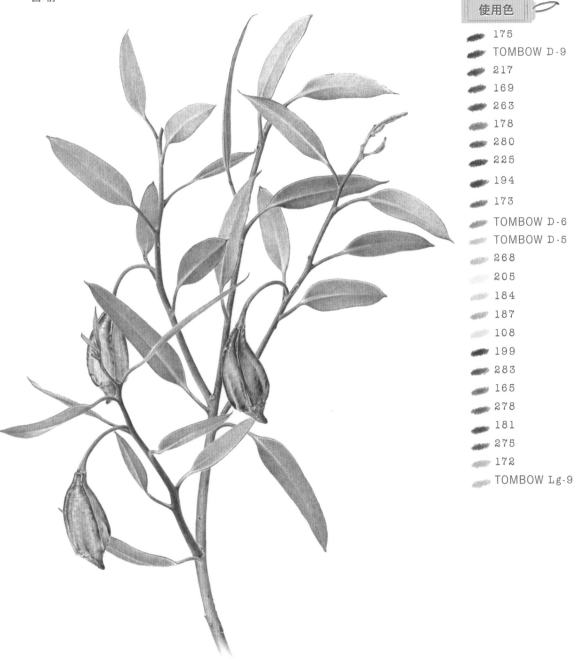

使用色

175
TOMBOW D-9
217
169
263
178
280
225
194
173
TOMBOW D-6
TOMBOW D-5
268
205
184
187
108
199
283
165
278
181
275
172
TOMBOW Lg-9

1. 葉子的質感

雖然有厚度，卻沒有光澤。葉脈也很樸實。使用165以下的顏色，畫出帶點灰色的綠色，也要確實地畫上明暗！

2. 樹枝的質感

表面平滑，可以看到光澤處。注意不要上色不均，要呈現出滑順感。嚴禁亂塗一通。

3. 呈現花蕾質感的方法

堅硬又有光澤，請找出光亮的地方吧！因光澤處很細長，有很多細微的部分，需要多加注意。使用色為175到283。概略來說，順序為①紅色系②綠色系③黃色系，最後為黑色。

試著描繪乾燥花

跟鮮花不同，不會再有任何變化，因此可以慢慢地花時間描繪。不過，在店鋪中有很多不是用原本的植物名，而是另外取商品名來販賣的。我對於這點很在意，希望可以取原本的植物名。

描繪

雖然稱作乾燥花，但青紫色的部分被完好地保存下來了。雖然不需要水分，但花朵很容易殘破凋謝，葉子也很容易破裂，所以拿取的時候要小心。

使用色

- 141
- TOMBOW V-8
- 140
- TOMBOW Lg-9
- 157
- TOMBOW D-9
- 263
- 173
- 175
- 181
- 174
- 278
- 178
- TOMBOW D-5
- TOMBOW Lg-3
- 232
- 274
- TOMBOW D1-8

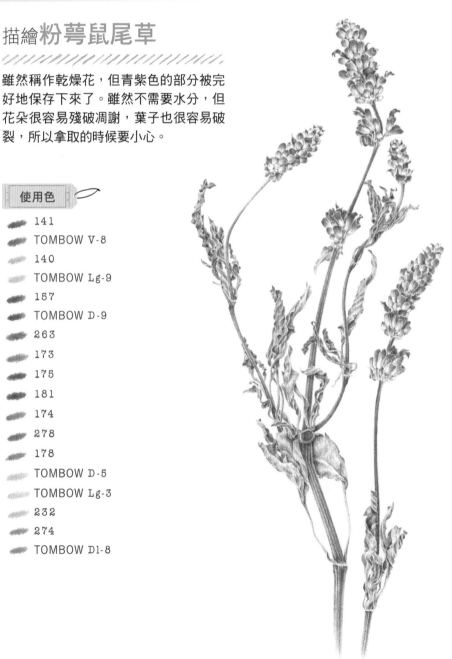

1. 花穗的前端開始

一個一個分開來看的話，前方的顏色較深，下方的偏白。為了選定位置，所以從前端開始畫吧！中途要加入重疊的陰暗部分。

2. 莖部

乾燥後的莖部纖維看起來也非常清晰鮮明。好好畫上陰暗側吧！靠近花穗的部分為美麗的青紫色。

3. 葉子的柔軟彎曲感

因為去除了水分所以縮小捲曲。出現了很多細微的凹凸。這部分只能細微地畫入陰影了。

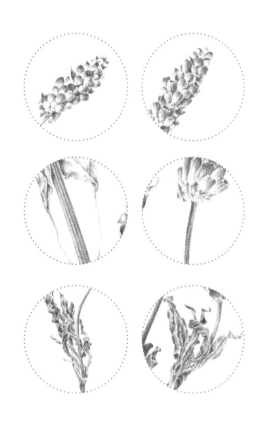

素描的草稿只能畫到這個程度。葉子是一氣呵成所畫出來的。請不要花過多精力在草稿上。細微的部分要邊看著實體邊練習描繪。

描繪薰衣草

薰衣草也有各式各樣的種類，
而這個是法國薰衣草。
因為是以群生植物為印象因此畫了5枝，
但一開始請先從1枝開始描繪。

使用色

- 141
- 137
- 136
- TOMBOW D-9
- 199
- 194
- 172
- 232
- 233
- TOMBOW Lg-9
- TOMBOW Dl-8
- 181
- 234
- 273
- 178
- 263

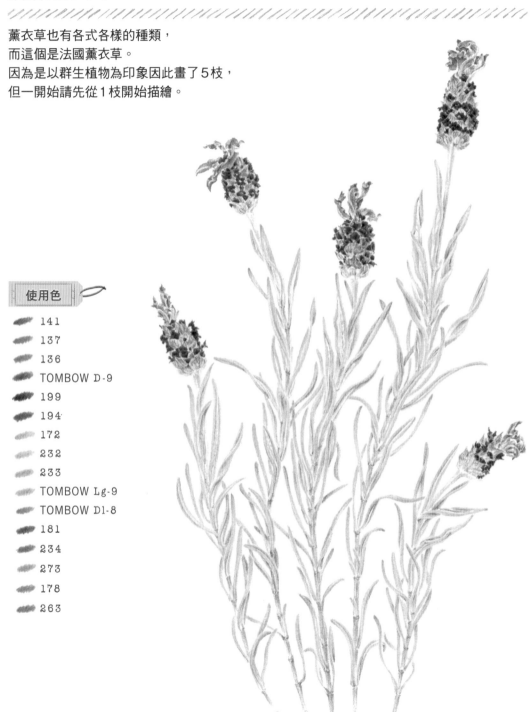

1. 莖與葉的偏白處

這個偏白色的部分使用172，是偏灰的綠色。葉子的陰暗處為234。特別陰暗的部分為181。莖部則是除了用172之外，還有使用178和263。

2. 花朵的深色部分

雖然範圍非常小，但也要用黑色好好地塗暗。這裡採用TOMBOW D-9到194的3個顏色來描繪。鱗狀的花萼纖維為TOMBOW D-9。

3. 前端的花

即使看起來是淡紫色，暗處也仍是要畫暗。141～136的3個顏色全部用同樣的方式重疊上去。深色處要塗深，淺色處要塗淺。

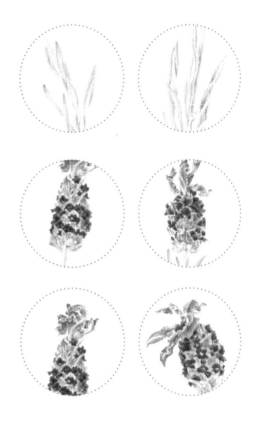

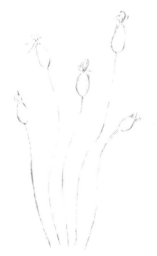

素描的草稿。只畫出莖部的方向和花穗的位置。我認為若用鉛筆太細微地描繪的話，反而會難以理解、變得更難畫。不要束縛於草稿來作畫也是相當有樂趣的。

描繪**百部草的葉子**

柔軟又富有光澤的葉子。莖的下方相當筆直，前端卻是扭曲的藤蔓狀。
拿1片葉子，邊注視著葉脈邊畫出正面和反面吧！

使用色

- 165
- 278
- TOMBOW D1-5
- TOMBOW V-4
- 172
- TOMBOW D1-4
- TOMBOW P-15

正面

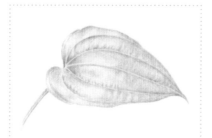

①用165塗繪並將光澤處留白來畫出明暗。

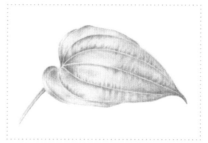

②特別陰暗的地方疊塗上278。

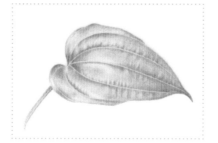

③在到目前為止塗好的地方疊塗上TOMBOW D1-5。

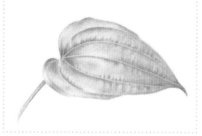

④最後再重疊上TOMBOW V-4即完成。

反面

①像看得出突起的葉脈的感覺，用
278畫入陰影。

②疊塗上172。因為沒有光澤處所
以直接做出深淺。

③在目前為止畫好的地方重疊塗上
TOMBOW D1-4。

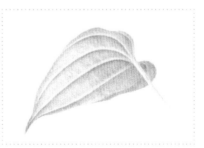

④最後再重疊上TOMBOW P-15即
完成。

描繪**柊樹的葉子(金黃色)**

販賣來當作聖誕節的裝飾物。是在真實的柊樹葉塗上金色顏料的製品。
試著呈現出葉子與金屬的質感吧！
金屬的明暗是非常清晰分明的。

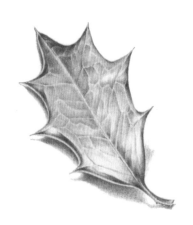

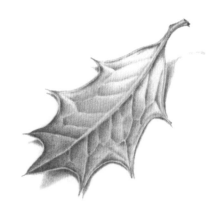

	使用色		
	274		131
	273		130
	175		TOMBOW P-12
	178		TOMBOW P-13
	176		185
	280		186
	169		
	TOMBOW D-9		
	184		

1. 葉脈（正面）

因為葉片乾燥，所以除了中央的粗葉脈以外，其它的部分都非常突起。仔細觀察，一邊根據陰暗部分的陰暗程度，一邊加入深淺來作畫吧！陰暗色為274～TOMBOW D-9。

2. 葉脈（反面）

葉脈整個突起來了。其它的地方則是凹陷著，因此要好好畫入陰影。使用色和正面一樣。

3. 光澤處

光澤處是最有金屬感的地方。即使看起來像「閃爍著金色」的樣子，但這部分必須留白。

試著描繪蔬菜與水果

給我們有季節推移感的代表選手，果然還是蔬菜水果吧！
在色鉛筆的教室中也常常描繪小型的蔬菜。
即使是平常對料理蔬菜很熟悉的人，一時之間要畫的話也必須看著實體。
偶爾也試著好好觀察看看吧！

描繪櫛瓜

一般的櫛瓜是更大一點的，而這是約莫1根手指
頭的大小，而且還帶著花。花不只是裝飾，聽說
裡面填充入其它食材後再油炸的話會相當美味。
因為花朵很快就會枯萎，所以請趕快描繪吧！儘
管跟小黃瓜很像，但這是南瓜的同類。

使用色

- 188
- 187
- 190
- 283
- 115
- 113
- 111
- 109
- TOMBOW D1-4
- TOMBOW D1-5
- TOMBOW Lg-5
- TOMBOW Lg-6
- TOMBOW Lg-3
- 173
- 272
- 165
- 278
- 157
- 199
- 167
- TOMBOW V-4

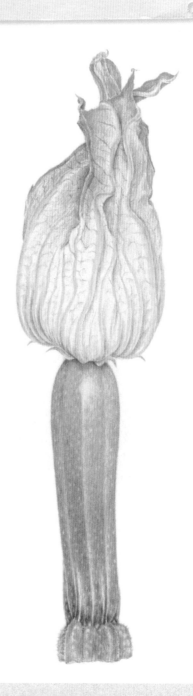

1. 光澤處

櫛瓜的特徵並非是平滑圓潤，而是有一點點的角度呈現出的圓形。這個切換角度的地方為光澤處，所以把它留白吧！

2. 果實的白色圓點

整體有很多小斑點。因為這無法之後再畫上，所以也是要留白。若是覺得「無法留白」的人就塗上去吧！只不過角的部分，就一定要用顏色的深淺畫出明暗的差異。

3. 小小的突起

靠近下方切口的部分有小小的突起物。看起來最外圍的地方可以往外畫，但是近身側的地方就要留白。

描繪**紫洋蔥**

這是小巧的紫洋蔥，請做為畫大型紫洋蔥時的參考。
畫入陰影和將光澤處留白的時候都請留意洋蔥的「纖維」。
因反射而變得明亮的地方要淺淺地上色。

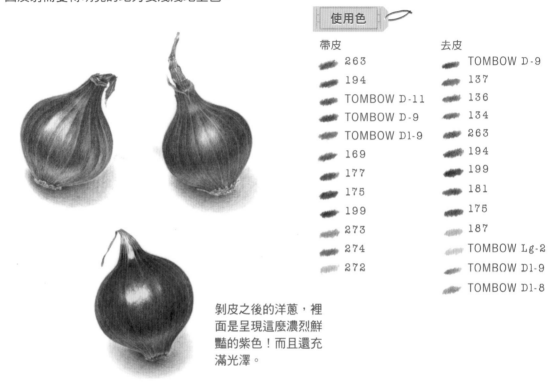

使用色	
帶皮	**去皮**
263	TOMBOW D-9
194	137
TOMBOW D-11	136
TOMBOW D-9	134
TOMBOW D1-9	263
169	194
177	199
175	181
199	175
273	187
274	TOMBOW Lg-2
272	TOMBOW D1-9
	TOMBOW D1-8

剝皮之後的洋蔥，裡
面是呈現這麼濃烈鮮
豔的紫色！而且還充
滿光澤。

描繪**紫洋蔥的剖面**

因為想知道裡面的紫色會
呈現什麼樣子，而試著將
洋蔥縱向剖開了。外側為
深紫色，內側的顏色隨即
暗了下來。靠近根的紫色
帶了點紅色。

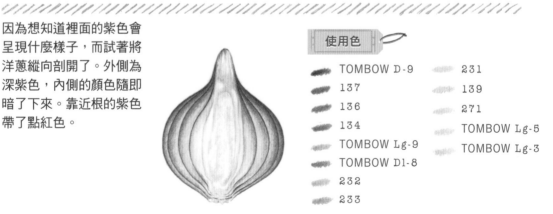

使用色	
TOMBOW D-9	231
137	139
136	271
134	TOMBOW Lg-5
TOMBOW Lg-9	TOMBOW Lg-3
TOMBOW D1-8	
232	
233	

描繪山苦瓜的剖面

帶有清涼感的香氣及苦味而讓人受不了的苦瓜。
試著描繪了它的切面。
不要花太多時間,一口氣完成吧!

使用色

165	274
278	175
157	TOMBOW Lg-3
167	TOMBOW Lg-5
TOMBOW Dl-5	TOMBOW Lg-6
TOMBOW D-7	TOMBOW Vp-5
TOMBOW D-6	TOMBOW V-4
178	233
TOMBOW Lg-2	232
271	184
272	205

深綠色使用165~
167。內側亮綠色
為TOMBOW Dl-5~
D-6,請從外側開始
塗繪。

種子為178~175。
即使是細微的部分,
該畫暗的地方也要塗
暗。剩餘的顏色就是
瓜囊中的含糊顏色。

描繪**秋葵的剖面**

秋葵剖面為五角形的星型──雖然我覺得這是理所當然的，
但如果被說「請畫畫看」的話就能馬上畫得出來嗎？
請仔細觀察一次並畫畫看吧！會發現有不少複雜的地方。
這樣，從今以後似乎就無法再說只不過是星型的這種話了。
秋葵前端的細部裡面並沒有種子，是個凹洞。

使用色

165
278
TOMBOW D1-5
TOMBOW V-4
TOMBOW D-17
TOMBOW D1-4
TOMBOW Vp-5
181
172
271
272
TOMBOW Lg-5
TOMBOW Lg-3

外側的顏色會變
深。使用165～
TOMBOW V-4
的顏色。

內含種子的凹洞為181
和172。種子則是使用
271以下的顏色。細
緻的纖維為TOMBOW
D-17～Vp-5，但特別
是芯的部分為TOMBOW
D1-4和Vp-5。

描繪**青蘋果的剖面**

因為很快就會變色，所以先泡過鹽水並貼上保鮮膜後再來描繪。

使用色

170
TOMBOW D1-5
TOMBOW D-16
TOMBOW Vp-5
TOMBOW Lg-5
278
181
TOMBOW Lg-3

使用在外皮的170
是稱為apple green
的顏色。這裡使用
到TOMBOW Lg-5
為止的顏色。

種子周圍的暗處
是278和181。
包圍種子的則是
TOMBOW Lg-3。

描繪奇異果的剖面

雖然這是紐西蘭產的奇異果，近年來日本產的奇異果量也增多了。
看到長在類似葡萄棚的地方，像是鈴鐺般地吊掛著。其花朵也非常美麗。
想成像花紋一樣地來描繪吧！
這裡也繪製了簡單的草圖，請參考看看。

使用色
173
TOMBOW D-9
165
278
TOMBOW D1-5
168
TOMBOW D-16
TOMBOW Lg-3
TOMBOW Lg-5
199
280

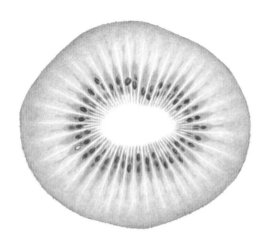

①一邊留下白色纖維一邊用173從中心往外畫。

②種子的位置用TOMBOW D-9輕輕地畫上去。

③用165來延續173的顏色。外皮的內側也是用165。

④用TOMBOW D1-5畫出大概的感覺。

▶ 用剩下的顏色來完成畫作。
剖面的種子部分要鮮明地畫出來，位在裡面的種子就將周圍畫得模糊一點。
外皮的毛用280來描繪。

參考 檸檬剖面（乾燥）

是將檸檬切薄片後乾燥所製成的。可做為裝飾使用，有的還會殘留有香味。

和其它的乾燥水果或是樹木的果實、辣椒、肉桂等等串在一起裝飾的話就會非常漂亮。

將檸檬乾燥之後，變成了這樣的顏色呢……。

雖然在印刷上看不出來，但在偏黑的顏色上面重疊著金(250)、銀(251)、銅(252)。

這樣就會有著雲母般的閃耀光澤。

因檸檬內部收縮，所以出現了縫隙。

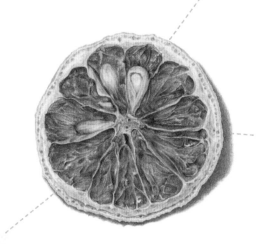

檸檬沒有呈圓鼓鼓的感覺且收縮著，因此只要畫出細小的陰影。

雖然有著細長的皺紋，但皺紋部分只畫出陰影。使用175、199來塗繪。

使用色		
175		185
177		199
176		273
180		272
283		250（金）
187		251（銀）
183		252（銅）
184		

柳橙剖面（乾燥）

這也是切成薄片後乾燥所製成的。顆粒感跟檸檬有些不同。顏色為琥珀色，相當美麗呢！
比起上一頁的檸檬，畫起來更辛苦。

雖然需要耗費不少時間，但和新鮮的柳橙相比較不會產生變化，所以可以慢慢地描繪。

和種子的表皮
之間有縫隙。
沒有光澤。

表面的顆粒凹陷
著。畫出看得出
凹陷的陰影吧！

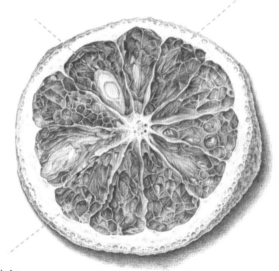

顆粒的收縮狀有
著各式各樣的形
式，這邊只能仔
細觀察來畫入陰
影了。

使用色	
177	186
175	274
176	271
283	173
190	268
191	184
180	185
187	

試著描繪透明的物體

透明物體可透光，也會反射。

除此之外，可清楚看到對面那端。雖然大家常常會把它想得很難描繪，但請捨棄
這樣的想法，找出明暗的「暗」來畫畫看吧！

描繪擺在花瓶中的風信子球根

玻璃花瓶和水——有兩個透明物體。看起來是怎麼樣呢？請仔細觀察來描繪吧！
先從容易產生變化的花和葉子開始畫。

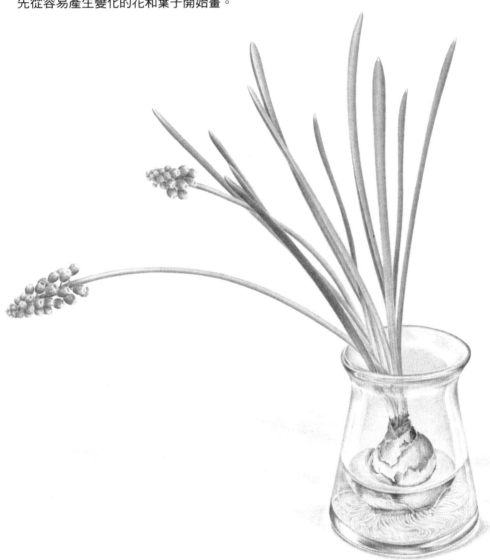

這裡是**重點**

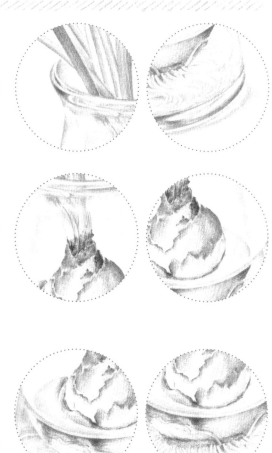

1. 瓶口和底部

陰暗處偏暗。即使是無色透明的玻璃，這個部分也使用黑色。請拿出勇氣來使用暗色吧！

2. 花瓶內側

在內側裡的是水、球根和莖。莖部看得出來有彎曲，是因為光線通過受折射的緣故。雖然球根看起來是原本狀態，但因為水面的地方會看起來比實際還要窄，所以球根也稍微變小了。這裡幾乎看不到水面以下呢！

3. 從外側看到水的部分

感覺是透過放大鏡般地球根看起來比實體更大，但這個尺寸是放不進花瓶的。原來因為水而折射的變化有這麼大呢！側看的時候水面位置是平行的，可以看到呈兩條線。為了要看起來更「神似」，細節也要好好地描繪出來。

描繪**壓克力鑽吊飾**

///

在鎌倉的小町街上發現了一間小店。
這不是玻璃而是壓克力製的，也被稱為rainbow maker。
掛在窗邊的話，通過它的光線會在牆壁製造出一道小小的彩虹。
因為也有珍珠的部分，可以做為描繪飾品時的參考。

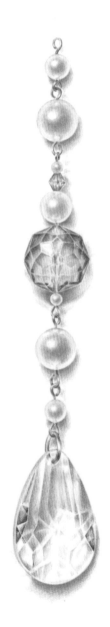

1. 描繪切面

因為是像花紋一樣的東西，所以用方格紙或方格描圖紙來畫草稿會比較好。切面轉換的地方，會出現非常清楚的明暗。光澤處要留白。

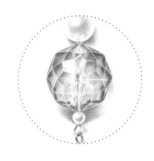

2. 珍珠的質感

光澤處、反射和帶點灰的配色這3點可呈現出像珍珠的感覺。珍珠使用色為272到TOMBOW Lg-10。

3. 影子的部分

透明物體的影子不是只有陰暗的部分，也會出現光線穿過的明亮部分或是通過物體的顏色後投射的色彩。透明的物體上會有很多現象。不要省略或是無視這個部分，請靜下心來描繪吧！

column

就如有因接連不斷地出現想畫的東西而忙碌的人，也會有不知道該畫什麼好……而感到消沉的人。

滿溢著想要畫圖的心情，卻找不到想畫的東西……可能對當事人來說是非常嚴重的問題。

多年前，在和學生一起展示作品的會場中，準備了讓參訪者可以留下評語的筆記本，而在其中有人寫了以下的評語：

「雖然很佩服連細微之處都能好好觀察並描繪出來，但這麼小的東西，我認為做為畫作來說是沒有價值的。」

本來畫圖就是自由的，只要畫想畫的東西就可以了，並非是能被人強制的產物。平常生活中因為某些事物而心情激動——舉例來說，覺得「啊，好美！」或者是「好可愛！」，抑或是「哇，好有趣！」等等。將這樣微小的感動滿懷真心地畫出來吧！畫作的價值不在於物品大小，而是作者包含了多少的感動，投注了多少的集中力來畫，難道不是這樣嗎？我認為這樣的東西，是可以打動觀賞者的內心。

假如真的沒有想畫的東西了，在遇到想畫的東西之前，暫時讓心靈平靜下來，描繪著美麗的花紋來試試看吧！

第 **4** 章

完成色鉛筆

的作品

遇到瓶頸了
完成蕾絲的花紋

花紋的畫法有很多種。
想像著白色蕾絲的樣子，要把蕾絲的部分留白⋯⋯

? 儘管畫好了蕾絲，
卻不清楚要怎麼完成整個畫作。

before

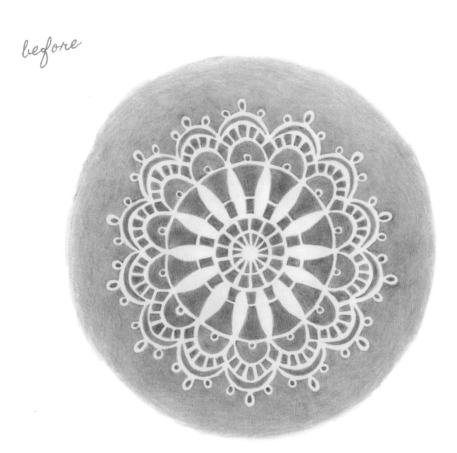

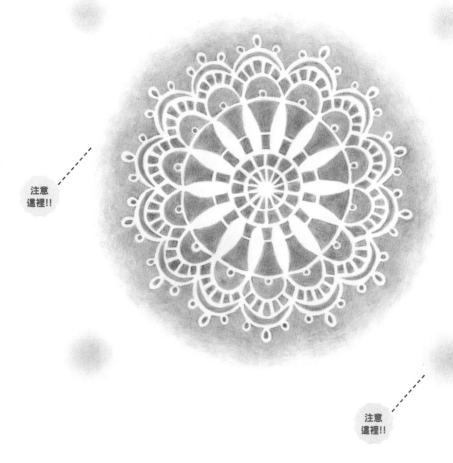

建議
方法！

如果一直這樣塗下去的話會越來越大呢！請在開始上色之前，先決定好外側的形狀吧！因為蕾絲是圓形的，如果是設定在四角形當中，就會讓人覺得有穩定感。其它像是五角形、六角形、八角形等也會有這樣的感覺。如果要直接以這個圓形的樣子簡單地完成畫作的話，像是在上色完成的稍微內側處，畫入像手縫的虛線感覺如何呢？另外，如下方那樣稍微減掉一點周圍的顏色，縮小圓形，並且像是把整體設置在四角形裡一樣，試著在 4 個角落，用相同顏色的粉蠟筆畫上軟綿綿感的圓點圖案也相當有趣。

after

注意
這裡!!

注意
這裡!!

141

參考 ❤ 蕾絲 1

小巧、像是杯墊的蕾絲。因為是當做花紋來畫，
所以不需要再描繪描圖紙的背面，請直接轉印上去吧！
雖然可以自由地上色，但用從中心開始，
以固定一小部分的方式繞一圈上色的方法，感覺會比較輕鬆些。
因為是簡單的形狀，所以由蕾絲的水滴形為聯想，在 4 個角落畫了放射的水滴。
雖然重疊了 2 個顏色，但請注意不要只凸顯出一種顏色，而是要平均 2 色的深淺。

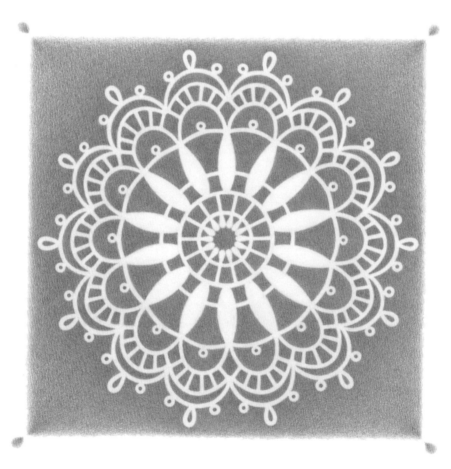

使用色

278
181

142

同一個草稿的２種畫法

比較看看下面２個畫法吧！這２個
都是從同一個草稿所塗繪出來的。
一般會像上方那樣在形狀上塗色，
但像下方那樣把周圍上色，藉由留
白而製造出的形狀也很美。塗繪下
方的話，要先決定好上色完成時的
外框。

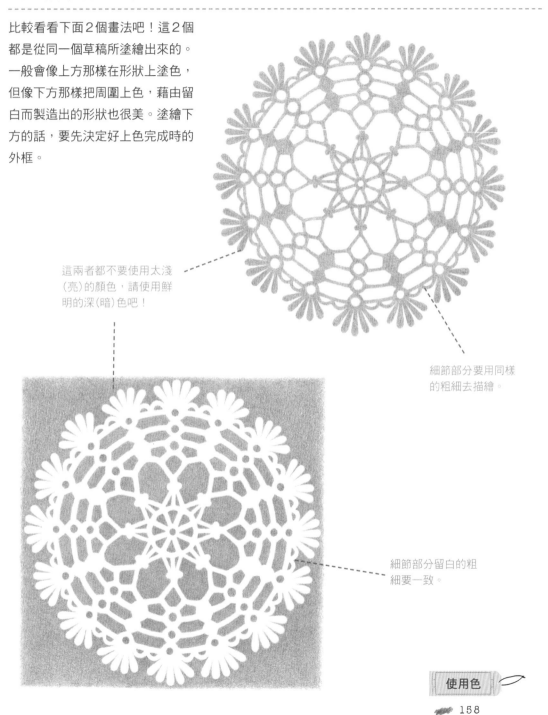

這兩者都不要使用太淺
(亮)的顏色，請使用鮮
明的深(暗)色吧！

細節部分要用同樣
的粗細去描繪。

細節部分留白的粗
細要一致。

使用色

158

 參考 蕾絲 2

這款也不需要描繪描圖紙的背面。

請從中心開始上色。一開始的顏色並非就是這麼深。

首先做為第一階段,要漂亮地做出網格的空間。不要用強烈的線條來畫輪廓。

再來凹洞的部分要均勻地填滿上色,這是第二階段。

最後決定了外側要上色到哪個範圍後,再重疊上其它的顏色至想要的深度。

使用色

247

157

144

試著把7個小圖案連結起來了。

雖然要漂亮地完成連接的部分會有點辛苦，但使用方格描圖紙即能讓它們整齊地連接起來。

完成中間圖案的上色後，剩下的6個同時從中心開始進行上色的話，就可以很快地完成。

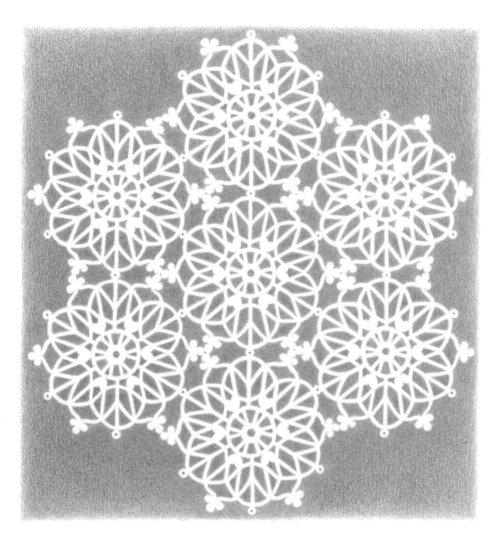

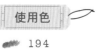

使用色

194

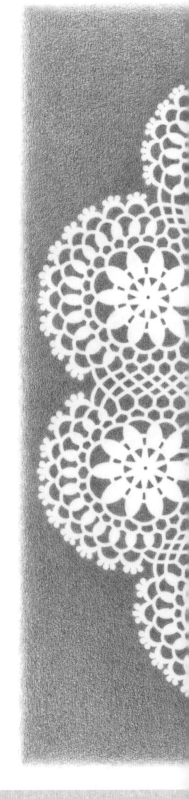

因為圖案較大，所以描圖還有上色的作業都相當花
時間。請不要著急，慢慢地組合起來吧！
描圖的時候，還是不需要描繪描圖紙的背面，即使
左右顛倒也OK。
雖然原本的蕾絲是手織的，不像機器製造的那麼有
規則性，但請注意不要讓網格過度不一致，另外，
細節部分的留白粗細也要盡量保持相同。

使用色

157

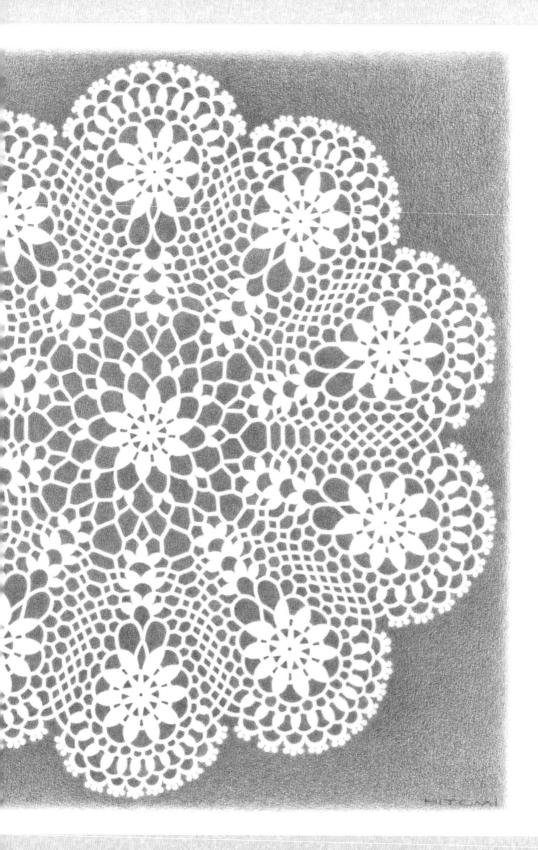

照著照片描繪

除了動物之外，也會在旅途中有意外發現的事物，或是無法帶回家裡的植物，以及要慢慢描繪隨即就會變化的花朵時，就好好利用照片來作畫吧！

自己在拍攝注意到的事物時，請拍下打算描繪的事物全體，注意不要有缺少的部分。因為在那之後，照片中除了被對焦的地方之外，其它部分都不會被清楚地拍攝出來，所以我覺得可以一點一點地移動角度，一次拍好幾張起來備用。

這是木槿的照片，因為在色鉛筆教室中收到了 2 種畫法的作品，在此做相關介紹。

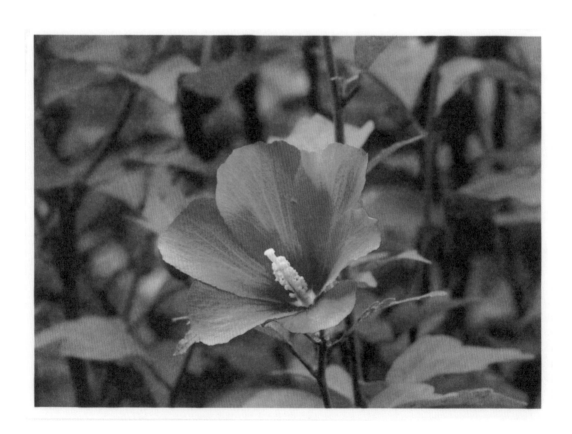

描繪想畫的範圍。

建議方法！

也稍微加入一些背景，截下喜歡的
大小或形狀來畫。在這種情況下，
因為這一幕是重點，感覺像是完成
了一幅作品呢！將截取的形狀做各
種變化也會很有趣。

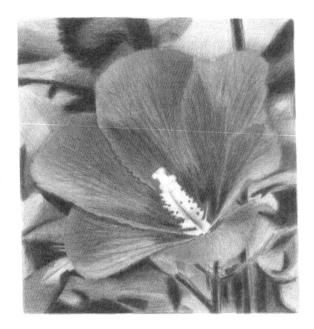

單獨描繪花的部分。

建議方法！

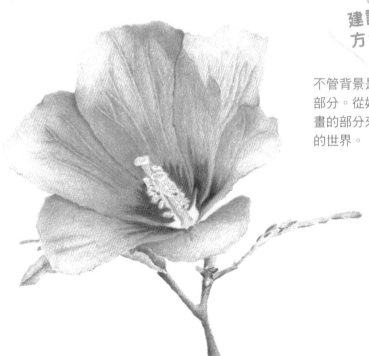

不管背景是什麼，只單描繪想畫的
部分。從好幾張照片中挑選出只想
畫的部分來組合，也可以創造出新
的世界。

加入設計要素來構圖

從只單獨描繪某個物體開始，試試看再踏出一步改變吧！
將看著某個東西衍生出的想像化為「形」。
不要想得太困難，在排列和組合上稍微費點心思，
能把覺得「啊，這樣啊！」的東西傳達給觀賞者的話就可以了。

來做變化

///

人 12/30作業.
設計一張撲克牌
不管是何种牌.
請將裡面的圖案
畫上陰影变成立体の.

人 用黑、紅二色表現！
或圖形(几何)阴影色.

。我一直在尋找表面平滑且是立體的
看，改變放置的方向時，光澤處會出

使用大大小小的心型，向不同的方向排列看看——
由此聯想到撲克牌。
主題為「HAPPY的*7*」

全部的光澤處
都有著微妙的
差異。

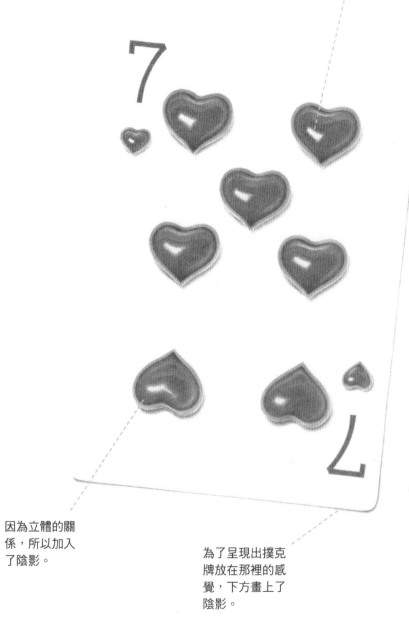

因為立體的關
係，所以加入
了陰影。

為了呈現出撲克
牌放在那裡的感
覺，下方畫上了
陰影。

使用色	
	225
	194
	TOMBOW D-9
	142
	219
	121
	TOMBOW V-1
	117
	273
	274
	272
	271

設計背景與周圍

不管打算要畫的物體有什麼樣的背景，周圍有什麼樣的感覺，都要思考看看是否有呈現出那份「符合感」。

各位知道「紙月亮」這部電影嗎？我以前最喜歡這部電影的海報了！因此以這個做為想像，創造了拿著玩具坐在新月上的白兔捏糖。背景當然是夜空，假如打開窗戶的話會看見……這樣的感覺。

因為新月的上方有點空，所以畫入了流星。

因是夜空，所以採用了深色。

使用色

新月
- 268
- 178
- 273
- TOMBOW Lg-3
- TOMBOW Dl-3
- 184
- 185
- 205

天空
- 247
- 141
- TOMBOW D-20
- 151

玩具
- TOMBOW Dl-9
- TOMBOW Lg-10
- 129
- 119
- TOMBOW P-1
- 124

※關於白兔捏糖的使用色，請參照P40。

光澤處留白，並從暗色開始塗繪。

像是從動畫電影裡跳出來，充滿活力的白兔捏糖。首先浮現在腦中的是三角鋼琴的形狀。要將這樣的東西採用到畫裡的話，注意不要用自己想像出來的鋼琴來描繪，請先好好調查正確的形狀吧！要變化組合都是之後的事。

使用色

236
169
232
233
231
199

※關於白兔捏糖的使用色，請參照P40。

在這裡省略了支架，由鋼琴造型延伸成稍微突出的捏糖。

不要只畫出能看見琴鍵的線條，重點在於可以看出多少厚度的黑鍵。描繪時以糖兔看起來可愛的角度為優先。

amepyon

我在這裡加上了名字，改成日期或是短句都可以。

與粉紅色小兔子圍上了一樣的圍巾，往上看著天空，是初雪嗎？雖然本來有棒子，但我把它省略了。

使用色

圍巾

178

176

169

189

TOMBOW Lg-2

252

背景

TOMBOW D1-8

TOMBOW Lg-9

TOMBOW D1-7

※關於白兔捏糖的使用色，請參照P40。

腳下像是踩在底部一樣，上方則保留了空間。

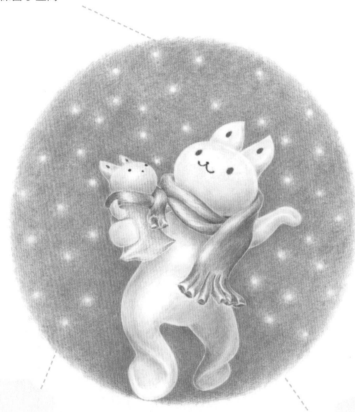

降落的白雪要留白。

把周圍畫圓是因為，若想要再追加其它東西上去時，還有空間可以使用。

搭配花紋的構圖

把真實畫出來的東西和固定樣式的東西組合看看吧⋯⋯我這麼想著。因此,把花朵配置在菱形中作畫,周圍的4個地方則試著配置了花紋。

為了不要讓菱形中間的花看起來很狹窄,必須一邊思考著好的搭配一邊作畫。搭配的花紋也要選擇能跟氣氛和顏色等做協調的類型。我製作了12個月份的圖案。

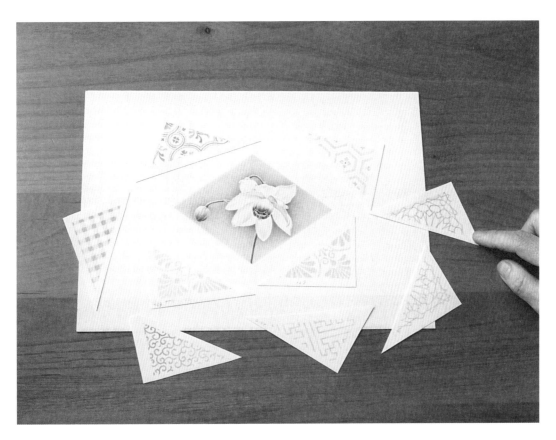

用什麼顏色畫什麼樣的花紋好呢?這是需要思考的地方。先描繪大小剛好的花紋,製作成三角形的卡片,放在周圍看看。雖然有時靠靈光一閃或是直覺也可以畫得很好,但是也會有失敗的時候。

花與花紋～ 1月臘梅

有著一旦到了新年就會盛開的印象，是個香味非常芬芳的花朵。這個臘梅是參考照片所描繪出來的。

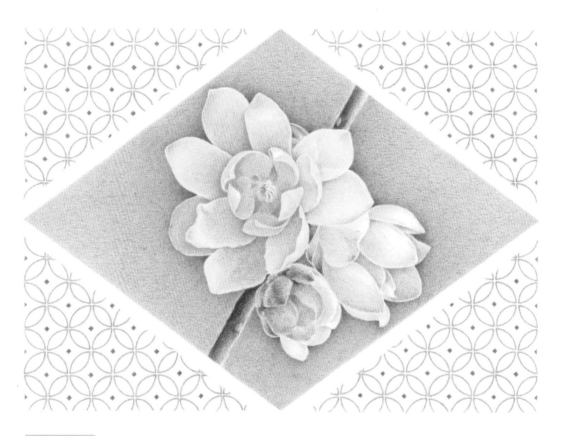

180	108	175
182	107	TOMBOW D-9
187	105	189
268	205	234
173	225	251
178	217	
283	190	
184	169	
109	263	

花紋是日本的傳統花紋，稱為「七寶」。使用2個顏色(225、234)，最後再疊上銀色(251)。

花與花紋～ **2 月蝴蝶蘭**

經常做為祝賀時的贈禮的花朵。開花期原本為
1～3月的樣子。

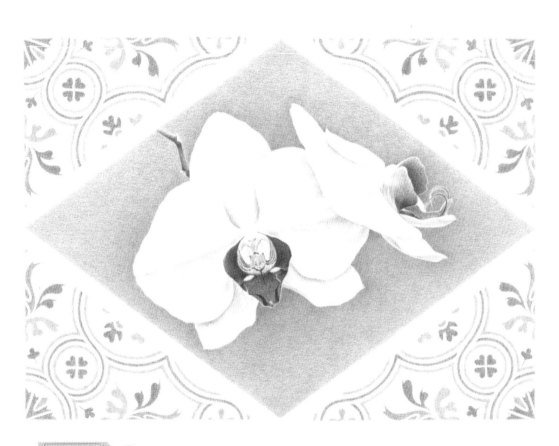

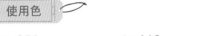

233	142	158
232	194	157
234	184	247
TOMBOW Lg-9	108	246
136	TOMBOW Lg-3	
134	TOMBOW Lg-5	
TOMBOW D-9	273	
225	272	

這個花紋為古典的義大利
花紋。雖然顏色應該要更
繽紛的，但在這裡只用2
色(247、246)。

花與花紋～**3月櫻花**

農曆3月——毫無疑問的代表就是櫻花了。畫出只截取盛開部分的感覺。這是參考照片所描繪的。

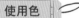 **使用色**

- 187
- 186
- TOMBOW D-5
- TOMBOW D-6
- TOMBOW Lg-1
- TOMBOW D1-9
- TOMBOW D1-10
- TOMBOW P-1
- 124

- TOMBOW P-2
- TOMBOW P-3
- 169
- 263

這個是我原創的花紋。用169、263來塗繪單純大小的圓點。

花與花紋～**4月貝母百合**

往下盛開的淡綠色花朵。約在4月左右時，可以看見排列在日本的花店門口。花瓣內側有著網格花紋。

使用色

174	TOMBOW D-5	268
173	TOMBOW V-4	139
278	TOMBOW Lg-5	165
TOMBOW D-17	272	
TOMBOW D-6	273	
TOMBOW D1-5	172	
TOMBOW D1-4	TOMBOW Lg-10	
168	TOMBOW D-9	
170	184	

決定畫格子的圖案。雖然大家可能會想說這也算是花紋嗎？但這是由花瓣內側的網格花紋所聯想而來的。用165塗繪。

花與花紋~ **5月紫斑風鈴草**

買了花苗後種植在花盆內來作畫。若捉了螢火蟲放進去花裡面的話，看起來就像是燈籠——感覺是以前小孩子的玩法。

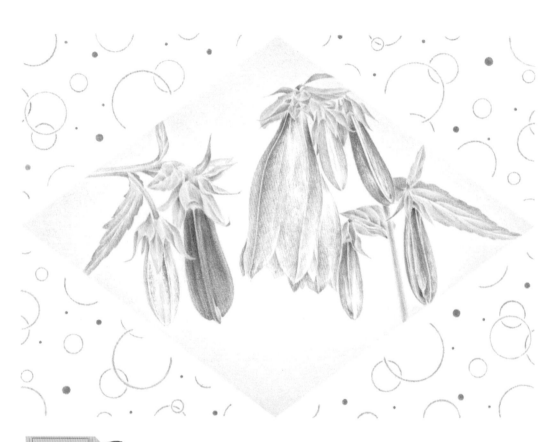

使用色

194	TOMBOW Dl-8	TOMBOW V-4
133	165	168
134	174	TOMBOW Lg-7
263	173	TOMBOW Lg-6
TOMBOW D-9	TOMBOW Dl-4	172
125	TOMBOW D-16	
TOMBOW D-11	TOMBOW D-6	
TOMBOW D-12	TOMBOW Dl-5	
TOMBOW Dl-9	278	

想著要有如螢火蟲的光芒般的花紋。這一款是我自己原創的，並不是肥皂泡泡的圖樣。使用了3個顏色(Dl-8、Dl-9、194)來作畫。

花與花紋～6月繡球花

如櫻花一般，想要呈現出繡球花滿滿盛開的感覺，這是用之前作品中的「一部分」來做修正重畫。

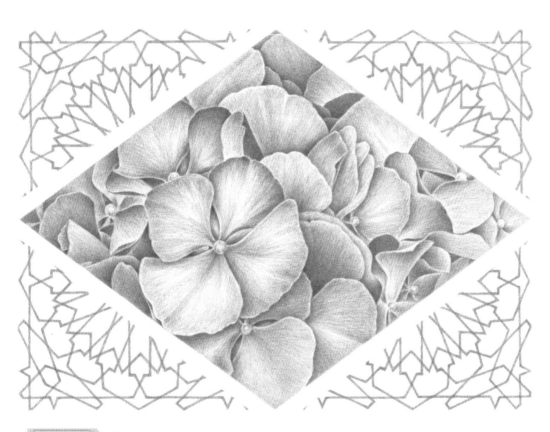

使用色

- 141
- 143
- 137
- 136
- TOMBOW V-8
- 120
- 140

是描繪鑲入石頭的鑲嵌圖案，其邊界的空隙所露出底部的模樣。使用141來塗繪。

花與花紋～ 7月蓮花

收到了相當多拍攝蓮花的照片。組合配置了花、花蕾、果實等等來塗繪。

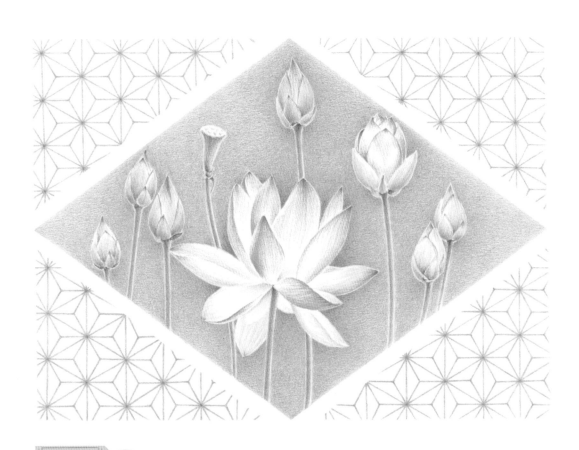

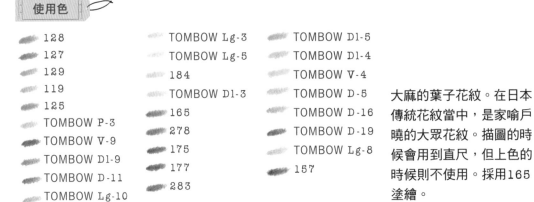

使用色

- 128
- 127
- 129
- 119
- 125
- TOMBOW P-3
- TOMBOW V-9
- TOMBOW D1-9
- TOMBOW D-11
- TOMBOW Lg-10

- TOMBOW Lg-3
- TOMBOW Lg-5
- 184
- TOMBOW D1-3
- 165
- 278
- 175
- 177
- 283

- TOMBOW D1-5
- TOMBOW D1-4
- TOMBOW V-4
- TOMBOW D-5
- TOMBOW D-16
- TOMBOW D-19
- TOMBOW Lg-8
- 157

大麻的葉子花紋。在日本傳統花紋當中，是家喻戶曉的大眾花紋。描圖的時候會用到直尺，但上色的時候則不使用。採用165塗繪。

花與花紋～**8月渥丹百合**

大朵的百合幾乎一整年都會出現在花店裡，但這種小朵的紅色百合，除了夏天非常短暫的時期之外是看不到的。這是把以前畫過的圖變化在菱形的框中。

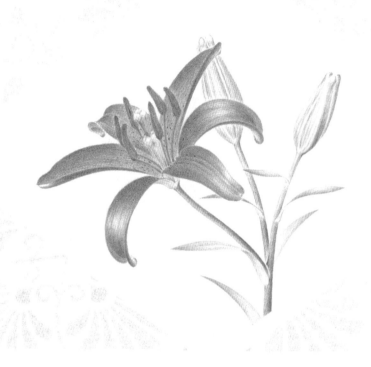

使用色	
217	199
223	174
190	168
191	263
118	TOMBOW D1-4
117	172
115	
113	
TOMBOW D-9	

源自於古希臘，稱為美洲蒲葵的花紋。因為中央的花朵為紅色，所以用能平衡的顏色呈現出清涼感。用172塗繪。

花與花紋～**9月波斯菊**

參考照片所描繪而成。雖然白花在照片中是深粉紅（牡丹色），但我把它換成白色了。將遠景的花朵做了柔焦的效果。

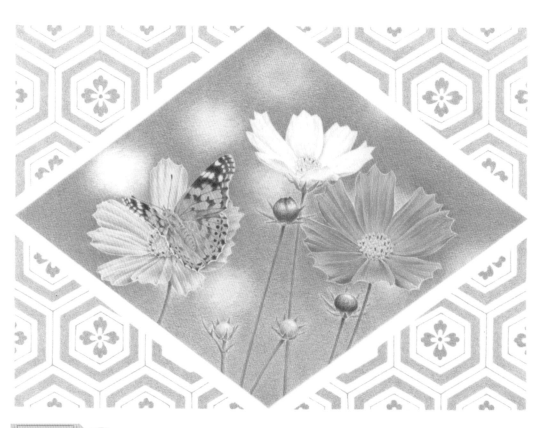

 使用色

125	TOMBOW V-9	177
TOMBOW D-11	268	187
129	184	186
119	180	188
272	108	113
271	278	111
TOMBOW Lg-5	174	TOMBOW D-9
127	165	199
128		157
123	TOMBOW Dl-5	TOMBOW D-17
142	TOMBOW V-4	
225	175	
	178	

從烏龜的甲殼設計而來的龜殼花紋，在中間放入了由中國傳入日本的花朵圖案，而完成稱為唐花龜甲的花紋。雖然有好幾個候補的選擇，但最後決定了這款。使用165的顏色。

164

花與花紋～**10月大理花**

雖然覺得是夏季的花，但在深秋時，也會常常看見有著漂亮配色的大朵大理花。

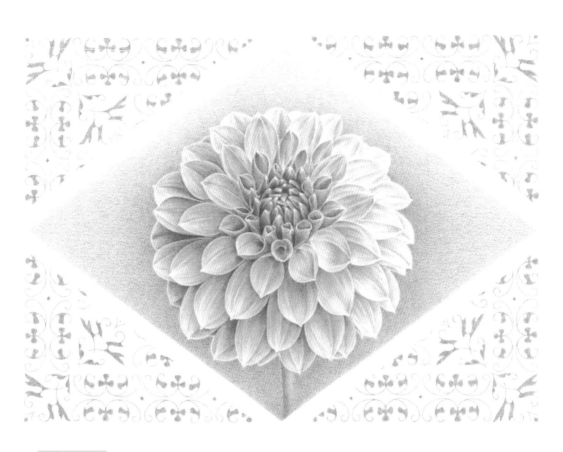

這個花紋參考了裝飾花邊用的設計集。顏色是使用263。注意不要把細緻的曲線畫得太粗，要謹慎地描繪。

花與花紋～11月龍膽花

雖然買來當作插花的龍膽花，不怎麼盛開，但我用了種植在山野中、高度很低的龍膽花的照片來描繪草稿。為了不讓葉子重疊的部分看起來很不自然，而費了一番功夫。

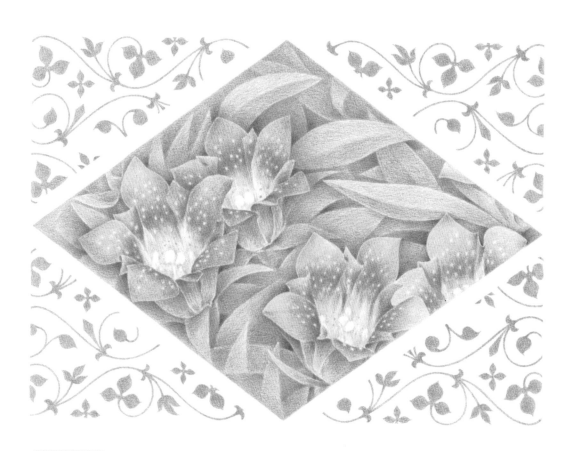

使用色

- 141
- 120
- TOMBOW V-8
- TOMBOW P-19
- TOMBOW Dl-8
- TOMBOW Lg-9
- TOMBOW Lg-5
- 278
- 181
- 157

13世紀的法國花紋，也稱為波狀唐草。組合了2個種類的波狀唐草，並在空白的部分再加入了小花朵。用157來塗繪。

花與花紋～**12月仙客來**

紅色仙客來的盆栽。詞源為希臘語的kiklos（「圓形」的意思），花期結束後，莖會像薇菜一樣圓滾滾地捲起來。（請參照P175）。

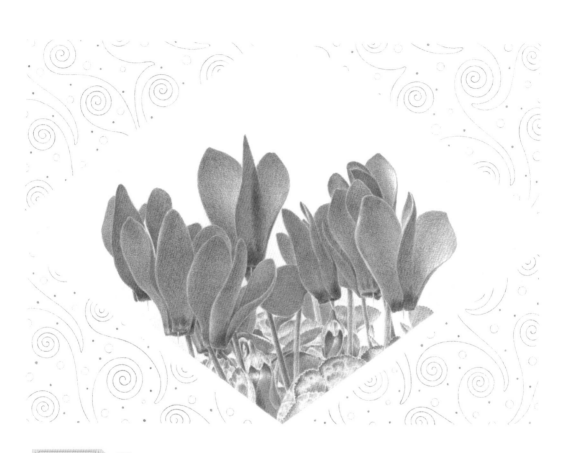

使用色

225	117
TOMBOW D-9	175
199	173
194	263
142	169
TOMBOW D-12	177
125	176
124	280
219	157
121	181

278
165
159
167
TOMBOW D-11
172

尋找了像薇菜的花紋。這款是在新藝術運動的設計集中找到的，並稍微做了點變化。捲曲的細線部分使用了263、175。

花紋與小玻璃塊

使用色

177
176
175
274
273
181
199

這個小玻璃塊可能是筷架，因為喜歡那份樸實感而買了下來。放在桌子上的時候，下方的木紋看起來是歪斜的，相當有趣，因此想放在一些花紋上來作畫。使用的是紅白色的市松花紋(格子花紋)折紙，但我畫的是深棕色。放上玻璃塊的時候，一瞬間玻璃邊緣的花紋會突然看不見，然後才出現的感覺讓我感到非常意外。「咦？看起來會是這個樣子！？」，因為想要分享這份驚奇所以畫了出來。角落的白色格子的地方，畫了2個突出來的深棕色的格子。

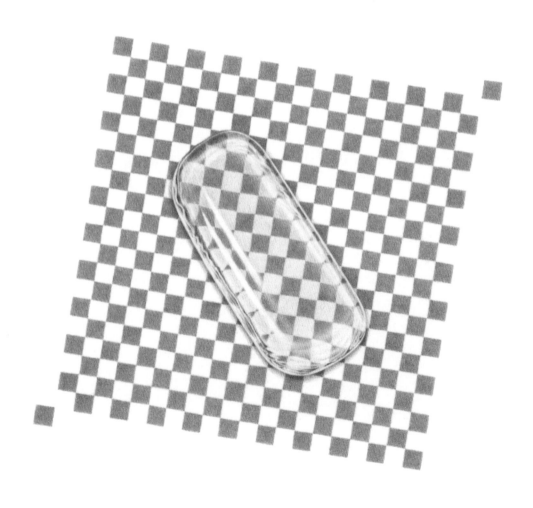

1. 關於和花紋的組合

雖然不管是什麼花紋，一旦透過玻璃看起來就會變形。我認為有規則性的連續花紋畫起來應該會很有趣，因此選擇使用了市松花紋（格子花紋）。

2. 玻璃塊的光澤處

玻璃的光澤處要留白。紙張的白色部分，雖然在沒有放置玻璃的地方為白色，但在玻璃底下的部分因為看起來有點黯淡，所以使用灰色。

3. 透過玻璃邊緣而看起來歪斜的花紋

只能用看到的樣子來描繪。請注意不要改變眼睛注視的位置。請將花紋穿透了玻璃底下（？）從另一側出現的部分，也帶有責任感地好好作畫吧！也就是說不要抱持著「這怎麼可能畫得出來」的想法。

製作自己的簽名

並不是像運動選手或藝人的簽名那樣，請想成像是水墨畫或俳畫之類的落款。
有時間的時候請練習用各式各樣的字體書寫出來，完成喜歡的樣式的話就裁切
下來吧！

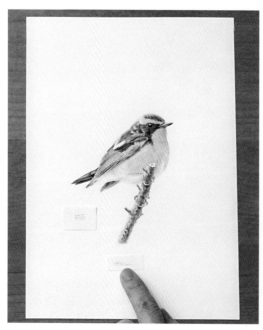

正苦惱著要在完成畫作的哪個位
置上放上簽名。
在這裡使用當作範例的剪紙。感
覺看看放在哪裡會比較好吧！

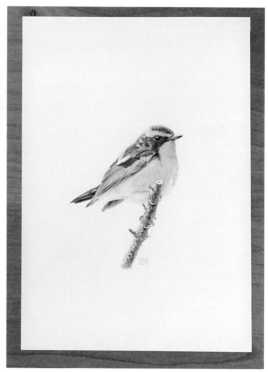

決定好位置的話，把那個剪紙當
作範本來寫上簽名。

放入畫框

無論什麼樣的畫作，只要放入畫框中的話看起來質感就會倍增。總之，請準備
一個畫框看看吧！也可以單純更換裡面的作品。若有不懂的地方請問問看畫具
行的人吧！

選擇畫框素材

因為是色鉛筆畫，所以我覺得跟過於精緻的邊框不
太合適。請選擇樸實的素材吧！這裡介紹跟色鉛筆
畫看起來較搭配的畫框。

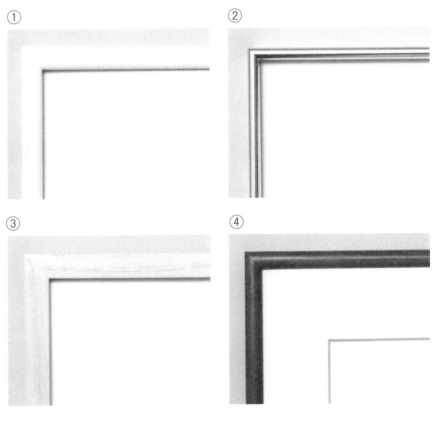

①木製，塗上白漆。
②金屬框，也有金色的。
③木製，為白色木頭。
④木製，塗上橡木般的顏色。
請搭配作品的配色和氛圍來選擇吧！

決定畫框尺寸

///

如果畫框太小的話看起來會太拘束，而太大的話也很奇怪呢！
請思考看看適當大小吧！

①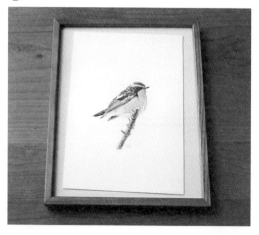

尺寸為303×242mm的畫框。還可以？還是有點
緊繃的感覺。如果沒有其它選擇的話，這樣的尺寸
也OK，但總覺得有點侷限住了……。

②

尺寸為254×203mm的畫框。因為剛好適用於明
信片，所以這個太小了呢！

③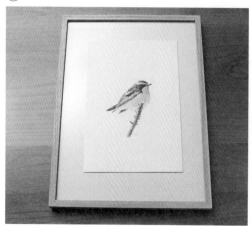

尺寸為379×288mm的畫框。
雖然可能看起來有點大，但還要
考慮到放入像P173的襯紙，所
以這樣的大小是必要的。

決定襯紙

因為襯紙有各式各樣的顏色，所以首先要決定顏色。
雖然也有藏青色、紅色、黑色等等，但一開始最好不要冒險。
猶豫的話就選灰白色吧！
接著是裁切的大小。請比較看看以下的圖片吧！

①

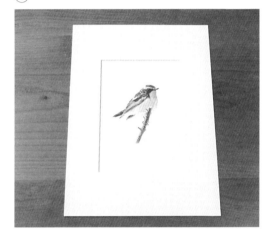

好像有點太大了呢……。感覺很不安穩。

②

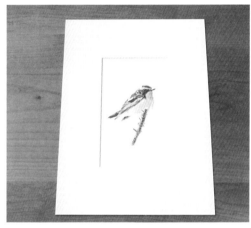

上下過長，左右過窄。

③

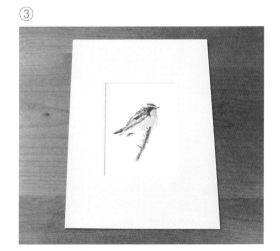

感覺上下左右都很合適、穩固，就決定這個吧！

完成！

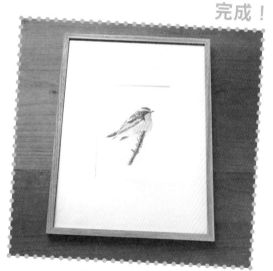

決定採用圖③的襯紙，再放入P172圖
③的畫框。

結語

作畫就是一種觀察。如果只是單純映入眼簾的話，就不叫真的「看過」。必須要看到「看得見」的程度。所謂的「看得見」即為「了解」的意思。

有些東西即使自以為每天常常看、很了解，但一說要畫出形狀的時候，真的可以好好地描繪出相似的東西嗎？

因此，為了作畫是必須要多觀察的。請充分理解並接受後再去描繪吧！為了作畫而要觀察什麼才好呢？重點在於：

· 形狀(包含大·小)

· 明暗的樣子

· 配色

這三個要點。其中最重要的是「明暗的樣子」──因為這和物體的立體感與質感都息息相關。如果只是單純塗繪色彩和形狀的話，不管怎麼樣都是呈現不出立體感及質感的。

描好草稿之後並不是照著原狀上色，要以描圖線做為線索，觀察主題並好好把握明暗的樣子來塗繪。

本書注重的是在暗處、明亮處，特別著重在要如何做出暗處。哪裡是暗處、從哪裡開始變暗、是怎麼樣的陰暗等等，如果讀者能好好觀察這些部位，而因此有所進步的話，那我會感到很高興的。

雖然是最後了，但因為在製作本書時深受了許多人的幫助。因此在這裡，向各位表達我由衷的感謝。

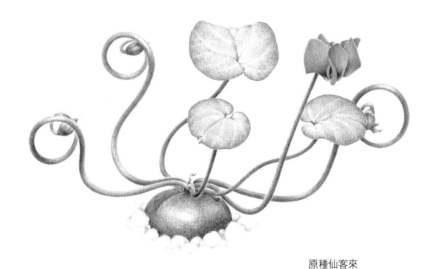

原種仙客來

河合　瞳

東京外國語大學俄羅斯語學系畢業。1970 年初，決定要以色鉛筆塗繪細密畫 (miniature)。大學畢業後，不管是在辦公室上班還是擔任英文老師，都一邊持續插畫的工作。現於朝日 Culture Center(新宿和橫濱)、每日文化中心及東京都和神奈川縣等地區擔任色鉛筆畫課程的講師。

官方網站 http://www.pencil-work.com

staff

作者 ■ 河合　瞳
編輯 ■ 張琇穎
譯者 ■ 周妙貞
潤稿 ■ Winnie
校對 ■ Rumi、艾瑀
排版完稿 ■ 華漢電腦排版有限公司

愛生活42

色鉛筆的全新加分技法
色鉛筆の新しい技法書

總編輯　　　林少屏
出版發行　　邦聯文化事業有限公司　睿其書房
地址　　　　台北市中正區泉州街55號2樓
電話　　　　02-23097610
傳真　　　　02-23326531
電郵　　　　united.culture@msa.hinet.net
網站　　　　www.ucbook.com.tw
郵政劃撥　　19054289邦聯文化事業有限公司
製版印刷　　彩峰造藝印像股份有限公司
發行日　　　2015年07月初版
港澳總經銷　泛華發行代理有限公司
　　　　　　TEL：852-27982220
　　　　　　FAX：852-27965471
　　　　　　E-mail：gccd@singtaonewscorp.com

國家圖書館出版品預行編目資料

色鉛筆的全新加分技法/河合瞳　著；周妙貞譯.
－初版.－臺北市：睿其書房出版：邦聯文化
發行,2015.07
176面；18.2*23公分.—(愛生活；42)
譯自：色鉛筆の新しい技法書
ISBN 978-986-9175-88-3

1.鉛筆畫 2.繪畫技法

948.2　　　　　　　　　　104010085

IRO-ENPITSU NO ATARASHII GIHOSHO
by Hitomi Kawai
Copyright © 2014 by Hitomi Kawai
All rights reserved.
Original Japanese edition published by
Seibundo Shinkosha Publishing Co., Ltd.

This Traditional Chinese language edition
is published by arrangement with
Seibundo Shinkosha Publishing Co., Ltd.,
Tokyo in care of Tuttle-Mori Agency, Inc.,
Tokyo through Future View Technology
Ltd., Taipei.